U0053173

米開朗基羅的
藝術教室

國家圖書館出版品預行編目資料

米開朗基羅的藝術教室：藝術扮演著什麼樣的角色？
／申然淏著；趙勝衍繪；莊曼淳譯.－－初版一刷.－
－臺北市：三民, 2019
面；　公分.－－(奇怪的人文學教室)

ISBN 978–957–14–6658–3　（平裝）

1. 藝術 2. 兒童讀物 3. 人文學

900　　　　　　　　　　　　　　　　108008414

© 米開朗基羅的藝術教室
──藝術扮演著什麼樣的角色？

著 作 人	申然淏
繪　　圖	趙勝衍
譯　　者	莊曼淳
責任編輯	洪翊婷
發 行 人	劉振強
發 行 所	三民書局股份有限公司
	地址　臺北市復興北路386號
	電話　(02)25006600
	郵撥帳號　0009998–5
門 市 部	(復北店) 臺北市復興北路386號
	(重南店) 臺北市重慶南路一段61號
出版日期	初版一刷　2019年6月
編　　號	S 600390

行政院新聞局登記證局版臺業字第○二○○號

有著作權‧不准侵害

ISBN　978–957–14–6658–3　（平裝）

http://www.sanmin.com.tw　三民網路書店
※本書如有缺頁、破損或裝訂錯誤，請寄回本公司更換。

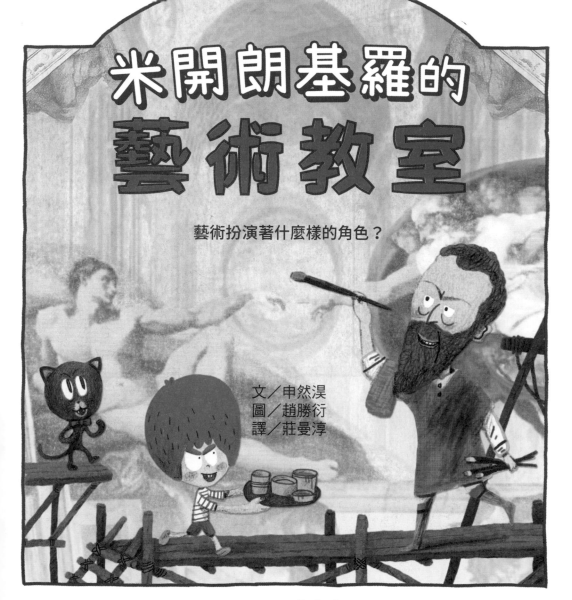

《奇怪的人文學教室》

米開朗基羅的
藝術教室

藝術扮演著什麼樣的角色？

文／申然淏
圖／趙勝衍
譯／莊曼淳

三民書局

作者的話

　　不久前，我去欣賞了一場韓國國樂的演奏。演奏會上表演者不僅演奏了傳統樂器大笒、四物打擊樂，還表演了盤索里、傳統舞蹈等，演出非常精采。因為是傳統樂器的演奏，我以為現場肯定都是些年長的觀眾，但是想不到有很多小朋友也來聆聽這場演奏會，讓我大吃一驚。

　　「說不定是因為被父母逼迫的關係才跟來的。」

　　我暗自猜測，並向那些小朋友詢問原因。第一位小朋友是這麼回答我的：

　　「我很喜歡演奏大笒和短簫，所以今天才來看表演。」

　　嚇！這個小朋友居然會演奏大笒、短簫，很厲害吧！但沒想到第二位小朋友的回答更讓我驚訝。

　　「自從聽過一次大笒的聲音後，我就完全迷上了。我從那個時候開始學習大笒，以後想要讀藝術中學。」

　　這些小朋友都喜歡藝術，並和藝術如此親近，這讓我感到羨慕又新奇。

那天，我親身經歷了藝術所帶來的力量與快樂。我第一次知道了大笒的聲音有多麼清澈溫柔，就好像潺潺溪水發出的聲響，也彷彿是輕輕撫弄樹葉的風聲。另外，四物打擊樂的演出也改變了我陳舊的思想。我的天啊！居然用四物打擊樂的拍子跳霹靂舞？

　　欣賞著四物打擊樂結合霹靂舞的新奇表演時，我默默下定了決心：

　　「啊！我在寫書的時候，也想做一點新的嘗試。我一定要寫出有趣的文章！」

　　近來，學習樂器或繪畫的孩子很多吧？他們從藝術中所感受到的樂趣應該比我還要多，期盼他們可以繼續享受這樣的樂趣。

　　啊！還有，這是某隻貓咪偷偷告訴我的。牠說世界上所有的小朋友都是偉大的藝術種子，因為他們擁有無拘無束的想像力！希望他們可以永遠不要喪失這分美好力量。閱讀這本書，你們也和那隻偷偷跟我說話的貓咪見面吧！

申然淏

目次

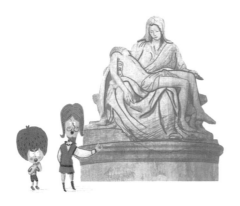

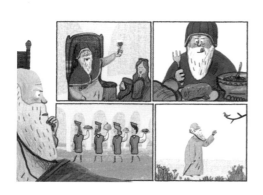

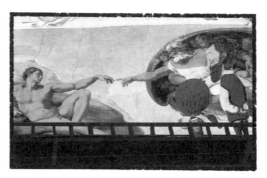

喵!

專心
上課!

貓咪學伴的特別課程

貓咪學伴

會說人話的貓。在美術館涼亭裡遇見泰悟，並讓泰悟成為人文學教室裡的學生。貓咪學伴在泰悟的口袋裡放了某個東西，那個東西究竟是什麼？

姜泰悟

對藝術一點興趣都沒有的孩子。為了玩手機遊戲而來到美術館，卻遇到一隻奇怪的貓咪，進行了一場特別的旅程

姜智悟

泰悟的雙胞胎哥哥。簡單來說，他常常把泰悟的生活「砰！」的一聲炸得一片混亂，所以泰悟幫他取了一個綽號，究竟那個綽號是什麼呢？

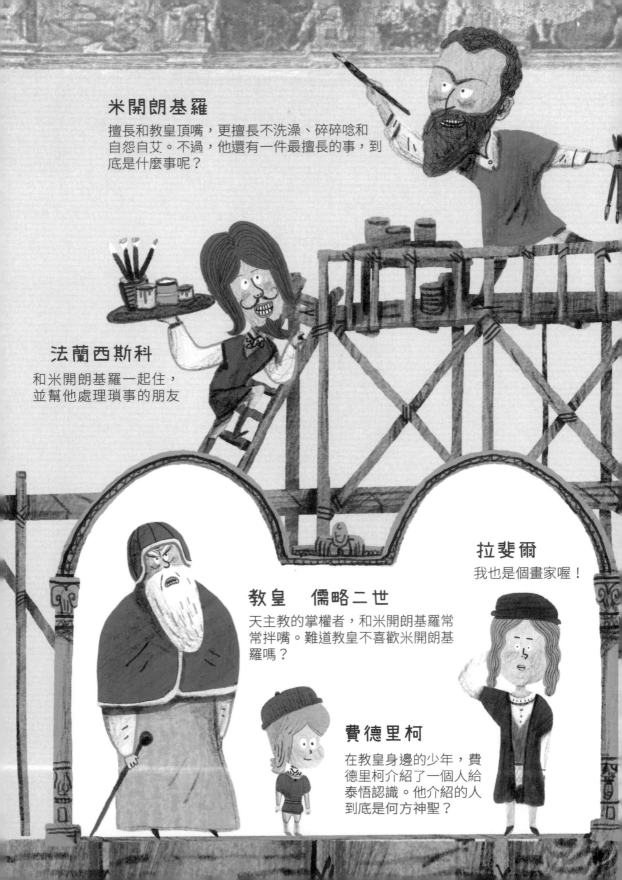

米開朗基羅

擅長和教皇頂嘴，更擅長不洗澡、碎碎唸和自怨自艾。不過，他還有一件最擅長的事，到底是什麼事呢？

法蘭西斯科

和米開朗基羅一起住，並幫他處理瑣事的朋友

拉斐爾

我也是個畫家喔！

教皇　儒略二世

天主教的掌權者，和米開朗基羅常常拌嘴。難道教皇不喜歡米開朗基羅嗎？

費德里柯

在教皇身邊的少年，費德里柯介紹了一個人給泰悟認識。他介紹的人到底是何方神聖？

1. 貓咪貼紙

　　我安穩地癱坐在沙發上，「炸彈」卻自己找上門來。比我早五分鐘出生的雙胞胎哥哥——姜智悟，不管做什麼事都非得拉我一起，讓我覺得很煩。因為他總會把我原本平靜的生活「砰！」一聲炸得面目全非，所以我才說智悟是顆「炸彈」。炸彈智悟從沙發旁的小茶几上拿起了電話。

　　「媽！市立美術館有畢卡索展，我可以去嗎？」

　　「我不想去！」

　　我用力戳了智悟的腰並堅決反抗，但是炸彈已經爆炸了。智

悟將電話轉交給我。

「媽說換你聽。」

「不要，我不要！我不接！」

我不停揮舞著手，全身緊趴在沙發上。智悟對著話筒，向媽媽做著實況轉播：

「泰悟好像跟沙發合而為一，緊緊貼在上面。但是，您別擔心，我們會一起去。」

「誰說的？不管是展覽還是音樂會，我都沒興趣。」

我小聲嘟囔著，並把臉埋入沙發的靠背裡。智悟常常會去看在活動中心或圖書館舉辦的展覽，或是去聽演奏會，有時還會搭公車，到離家很遠的美術館或博物館參觀。聽到相似的樂器聲，他會裝出一副聽得出是大提琴還是小提琴聲音的樣子。平常也老是把達文西或米開朗基羅等難唸的人名掛在嘴邊。

智悟在小學一年級時，看到著名畫家孟克的畫作《吶喊》而深受感動。智悟說，他感覺能聽到畫作中的人在吶喊的聲音。爸媽還因此讚嘆道：「哎呀！我們家智悟的藝術鑑賞能力真強啊！」但是，我可以拿我所有的遊戲卡作賭注，炸彈的話絕對是假的。

畫作怎麼可能會說話？怎麼可能會發出聲音？這種事情只會出現在童話故事或魔法學校裡吧？

「你真的不去嗎？就算可以讓你玩手機也不去嗎？」

眼看著我依舊沒什麼興趣，一動也不動躺在沙發上，智悟便丟出手機當作誘餌。智悟和我共同擁有一支手機，但我們並不能隨心所欲地使用，必須得到爸媽的允許，或是當我們出遠門時才可以使用。不過，因為我最近瘋狂迷上了一個手機遊戲，

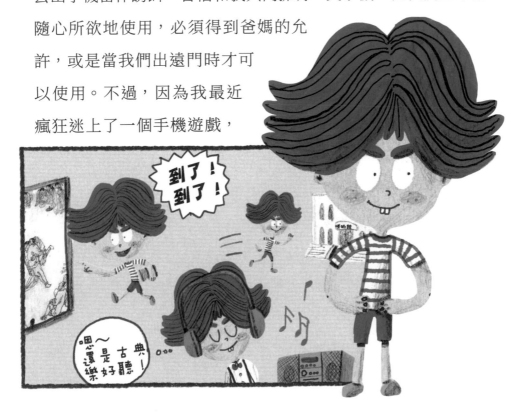

所以我總是在爸媽回到家進門的那一刻，就衝上前纏著他們，要他們讓我玩手機。這也就是智悟以手機當誘餌的原因。

「哼！只不過是一支手機。」

我對他提出的條件嗤之以鼻。最近遊戲玩得不順利，已經煩躁到對任何事都提不起興趣，再加上今天又發布了高溫警報，讓我更不想踏出家門。

「不去是你的損失唷！」

智悟和媽媽說的話一模一樣。媽媽老是說，如果不跟智悟一起行動，是我的損失。大概是因為跟智悟在一起，可以增強對「藝術的鑑賞能力」吧？雖然不知道「藝術鑑賞能力」到底是什麼，但是就算不去加強，對我一點損失也沒有。

「比起待在家裡的我，去美術館的你才吃虧吧？要花公車費，還要付入場費，甚至還會消耗體力。到底為什麼要去看畫展？」

「那你待在家好了。我是聽說美術館附近有很多魔法師出沒，才想要帶你一起去。」

聽到「魔法師」三個字，我的耳朵立刻豎了起來。魔法師正

是最近讓我瘋狂著迷的那個遊戲。只要打開那個手機遊戲，就可以和隨時隨地都會出現的魔法師一較高下，如果贏了，就可以獲得魔法道具。

「魔法師真的會在那裡出現？」

「聽說貓咪也會出現。你不是說牠是最強的魔法師嗎？」

「什麼！居然連貓咪也會出現！」

我把正要湧出的感嘆詞吞了回去。貓咪是可以幻化成九種面貌的大魔法師。在我們社區裡只會出現等級較低的魔法師，所以貓咪大魔法師可是超級稀有的角色。於是，我便裝出一副無可奈何的樣子，跟著智悟出門了。

從家裡到美術館，途中需要轉乘一次公車，而且下車之後，還得從公車站走一段路。炎熱的氣溫令人萬分不耐，但是一想到可以遇上貓咪大魔法師，我便忍了下來。智悟只買了一張入場券，他和媽媽不一樣，不會強迫我進去美術館裡面。但是，等智悟從美術館出來之後，我必須聽他說無聊的畫作故事。

在智悟進美術館裡欣賞畫作的期間，我就在外面玩手機遊戲。不過，我拿著手機到處走了好一陣子，不要說貓咪大魔法師

了，根本連普通魔法師的蹤影都沒看見。

「炸彈那傢伙，該不會是騙我的吧？」

手臂和腦袋像被火燒一樣熱，我只好去找個能休息的地方。便利商店後面有個屋頂用瓦片拼成的涼亭，我一頭倒在亭子的正中央。雖然空氣依舊炎熱，但是涼亭遮蔽了陽光，躺在這裡還算可以忍受。這時候，眼前好像突然閃過貓咪大魔法師的身影。但我沒想太多，就這樣閉上了雙眼，然後沉沉睡去。

「你在別人的教室裡做什麼？」

聽到某人拍手的聲音，我瞬間醒了過來。一隻貓挺直了腰坐在我的腳邊，雙眸一閃一閃散發著光芒。我感到無比神奇，因為這是我第一次這麼近看一隻貓的雙眼。

「哇！眼睛像寶石一樣！」

我情不自禁地稱讚著，耳邊立刻傳來回應的聲音。

「你真的很有看貓的眼光。選你當學生還真是做對了！」

這聲音纖細而微弱，讓人無法區分是男是女。但這聲音明明就是從附近傳來的。我轉頭看了看，四周卻空無一人。

「喵！專心上課！」

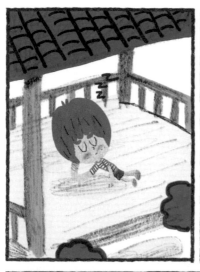

你在別人的教室裡做什麼？

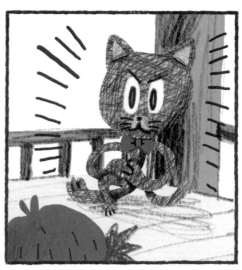

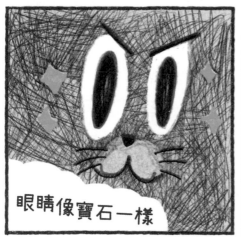

眼睛像寶石一樣

你真的很有看貓的眼光。選你當學生還真是做對了！

……？

……

是誰在說話？

喵！

專心上課！

貓咪伸出了爪子。

「難道是貓在說話？」

我連忙搖搖頭。大概是我滿腦子都在想著貓咪大魔法師的事，導致現在出現幻覺了。不過，眼前的貓不是幻覺，因為每當牠的嘴一動，真的都會發出說話聲。

「不是『難道』，是真的。第一次看到會說人話的貓吧？」

「呃嗯……不……沒錯。」

我不知道該說什麼，只好支支吾吾回答他。在會說人話的貓面前，一字一句都不得不謹慎。

「喵！放輕鬆一點。」

「什麼？」

「我叫你不用這麼緊張。我是品性良好的貓，懂得尊重人類。所以我們對彼此都不用太拘束，好嗎？」

我不由自主地點點頭。

「喵，我來點個名。你叫什麼名字？」

「為什麼要點名？這裡是學校嗎？」

聽見我的抱怨，貓咪立刻舉起前腳指向涼亭上方，上面掛著

奇怪的人文學教室

一面用塑膠繩綁住的厚紙看板。看板上寫著「奇怪的人文學教室」這幾個字。

「看到了吧？這裡是教室。我是貓咪學伴，而你是學生！能成為我教室裡的學生，是一件非常幸運的事，因為我的課程非常特別。」

不只擅長說人話，牠還是隻很會吹牛的貓。不對，牠剛剛說自己是學伴嗎？但牠好像有點搞不清楚狀況。現在是暑假，居然還得上課?!

「如果表現好，我還會給你獎勵，可以讓你見到貓咪大魔法師！」

「什麼？貓咪大魔法師？」

我立即打開手機畫面。貓咪學伴把前腳放到畫面上。

「必須先上課才行。今天的課程內容是『幫助米開朗基羅』。」

「米開朗基羅不是藝術家嗎？」

19

曾經從智悟口中聽過這個名字。智悟曾口沫橫飛地稱讚米開朗基羅是個天才。

「沒錯，米開朗基羅・博納羅蒂。就是那位引領文藝復興時代的偉大藝術家。」

「我要怎麼幫助生活在古代的人？」

「專心、專心！仔細聽我說！泰悟你將前往西元 1511 年 8 月時的義大利羅馬。那時米開朗基羅正在替西斯汀教堂繪製天頂畫。今天上課的內容，就是幫助他，並且不能讓他中斷繪畫。」

這到底是什麼意思？難道是要穿越到古代的遊戲嗎？

「關鍵在教皇儒略二世的手中。你要讓教皇可以像平常一樣行動，這樣才能讓米開朗基羅繼續繪製天頂畫。」

教皇就是天主教的最高領導者，全世界只有一位。我曾在電視上看過教皇，但是從沒聽過有教皇登場的遊戲。

「這應該是新推出的遊戲吧？是打算讓我試玩遊戲，對吧？」

「這不是遊戲，是真正的課程。」

「如果是真正的課程，難道真的要我去見米開朗基羅嗎？」

「當然。你準備好了嗎？」

「不，等一下！」

回到數百年前的過去，不是一件可以輕易下定決心的事。真是搞不懂，不喜歡畫作的我，為什麼要幫助米開朗基羅？於是，我拿了智悟當藉口。

「哥哥在美術館裡。如果我一聲不響就消失了，他一定會擔心。」

「你不用顧慮你哥。在你回來之前，他不會離開美術館的。」

「我們兩個不能一起去嗎？哥哥很了解米開朗基羅。」

「這可有點困難了。因為只有你有貼紙。」

「貼紙？」

「你把手放到褲子後的口袋裡。」

口袋裡有兩張貼紙，上面的圖案是貓咪學伴。剛才睡著的時候，我明明是躺在涼亭地面上的，牠到底是怎麼把貼紙放到我褲子後面的口袋裡的？難道是使用了魔法嗎？

「泰悟同學，拜託讓偉大的藝術作品可以繼續畫下去吧！」

剛才還一副自以為了不起的貓咪學伴，突然慎重地拜託我，

雙眼還充滿迫切，看著那雙眼睛，我下定了決心。走吧！去羅馬！

「要怎麼去呢？」

「把貼紙貼在雙眼上，然後拍三下屁股。這麼做就可以前往米開朗基羅所在的羅馬。回來的時候也用同樣的方法就可以了。

但是，不能隨隨便便就回來，一定要讓米開朗基羅繼續畫他的作品才行喔！」

我把手機交給貓咪學伴保管，因為我想到這不是個適合帶到過去的物品。我把貓咪學伴的貼紙放在雙眼，然後，我朝著屁股「啪、啪、啪」拍了三下。

突然有股力量抓住了我

把貼紙貼在雙眼上

啪、啪、啪

朝著屁股
拍三下……

的雙肩。雖然不會痛，但是感覺整個人
被牢牢抓著。不久後，我的身體開始浮在空
中，並朝前方移動飛行，我覺得自己就好像夾娃
娃機裡的娃娃一樣，後頸被抓著移動來移動去的。

不知道過了多久，帶領我前進的力量停止了，我開始緩緩往下
落。降落之後，我的腳底感受到了堅硬的觸感，是地面。而感覺
一直被某股力量抓住的雙肩，也終於被放了開來。我拿下貼在眼
睛上的貓咪貼紙，並將它們放回口袋。

　　我站在擠滿破舊屋舍的窄巷裡。

　　「要去哪裡找米開朗基羅啊？」

　　四處張望後，發現一名男子正急忙從巷子的另一頭走來。

男子用力敲著某戶人家的門。

「米開朗基羅先生！米開朗基羅先生！」

哦呵！居然不費吹灰之力，就可以見到米開朗基羅。

我滿懷期待地看著那扇門。隨後，門「咿呀」一聲打開了。

「呃呃，什麼？那個人就是米開朗基羅？」

2. 挨打的米開朗基羅

「米開朗基羅是上天賜予的天才！」

我清清楚楚記得智悟說過的這句話。如果就像智悟所說的，米開朗基羅是個天才，那他應該有什麼異於常人的地方吧？但是，眼前的這名「天才」只是個面露倦意的大叔，他的鬍子像鋼刷一樣又粗又刺，一頭捲髮亂翹，身上的襯衫好像很久沒洗一樣皺巴巴的，而那雙長及大腿的靴子，光是用看的就讓人覺得很熱。儘管與他相隔了一段距離，還是可以聞到從他身上飄來的陣陣汗臭味和腳臭味。

「米開朗基羅先生，教皇陛下請您現在立刻前往西斯汀教堂。」

剛才敲著門的男子說。米開朗基羅生氣地回嘴道：

「我正忙著畫素描，為什麼老是叫我過去？」

「這個可能要請您親自詢問了。現在請您趕快跟我走，教皇陛下已經在教堂裡了。」

「真是煩死人了。我馬上就過去，你先走吧！」

男子一轉身，米開朗基羅隨即看向了我。朝我射來的銳利目光，讓我有點害怕。米開朗基羅朝著我招了招手，示意我過去。我彷彿受驚嚇而夾著尾巴的小狗，畏畏縮縮地走了過去。

「你會做什麼？」

一般來說，第一次見面的大人都會問「叫什麼名字？」、「現在讀幾年級？」之類的問題，但是，他居然問我「會做什麼？」我手足無措地回答道：

「只要我能做的，我都會做。」

米開朗基羅噗哧一笑，不知道是在嘲笑我，還是覺得我的回答很有趣。

26

「走吧！」

米開朗基羅走過我身邊。我還摸不著頭緒，就這樣呆站在原地，米開朗基羅便轉過頭來大吼道：

「為什麼還不跟上？貓咪學伴沒告訴你，要緊緊跟在我身邊嗎？」

米開朗基羅知道貓咪學伴的存在，看來他們兩個好像互相認識。雖然很想問清楚，但是現在的氣氛好像不太適合問問題。我只好一言不發地跟在米開朗基羅身後。走出蜿蜒曲折的巷弄後，便到了一座廣場。

廣場人來人往。有些人

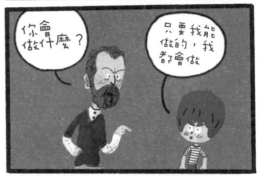

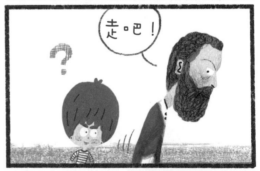

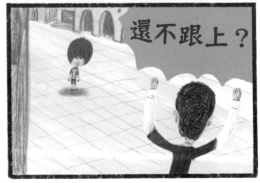

騎著毛驢，有些人拉著拖車，還有些人肩上扛著滿滿的行李。廣場的一邊正在建造新的建築。雖然想上前看個仔細，但是我擔心和米開朗基羅走散，便只遠遠地看著。米開朗基羅沿著長長的圍牆走到一扇由士兵鎮守的門前，他推我到士兵們的面前。

「仔細記住這孩子的長相。他要和我一起進行西斯汀教堂的作業，以後不要阻攔他的進出。」

「知道了，畫家先生！」

士兵們朝氣蓬勃地回答。

「該死的畫家頭銜。」

一面走入大門，米開朗基羅一面不滿意地嘟囔著。

「為什麼不喜歡畫家這個稱呼呢？該不會是因為明明不想，卻不得已接下繪製天頂畫的工作，才討厭別人叫他畫家的吧？所以貓咪學伴是怕他中途放棄，才派我過來的嗎？」

令人好奇的事接踵而來。

不知不覺間，米開朗基羅已經穿過門後的庭院，進入一棟建築內。接著，又沿著長長的步道走了一段路後，我們兩人來到另一扇雄偉的門前。看來這裡就是教皇所在的西斯汀教堂。米開朗

基羅一推開門，裡面就傳來老人憤怒的嗓音：

「我多久以前就派人過去了，怎麼現在才出現？」

「教皇陛下，我可是一接到消息就跑過來了。」

米開朗基羅的回答也不怎麼客氣，兩人之間的氣氛緊張。

我像隻貓一樣悄悄溜入教堂，找了一個最不起眼的角落坐下。這座教堂非常華麗壯觀，只是這樣瞄幾眼，就令我嘆為觀止。地面上有著巨大的馬賽克圖樣，而牆上則畫滿了壁畫。

教皇就站在教堂的正中央。儘管身在人群中，他的存在依舊顯眼。教皇是個頭上戴著沒有帽沿的帽子、身上披著一件大紅斗篷的老人。教皇握著枴杖的手，可是每根手指上都戴著戒指，並閃爍著光芒。

「這個鷹架你打算什麼時候才要搬走？」

教皇用枴杖敲了敲擋在教堂中央、像梯子的東西，那應該就是他所說的鷹架。鷹架高度接近教堂的天花板，最頂端圍繞著欄杆。鷹架裡面的天花板已經畫滿了圖，但是外面的天花板依舊一片空白。看來米開朗基羅得爬上這座鷹架，才能繪製天頂畫。

「把這東西撤了，我才能仔細看畫作呀！」

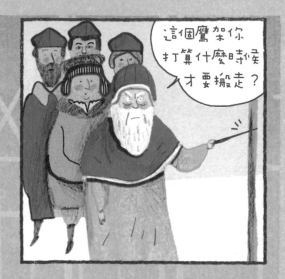

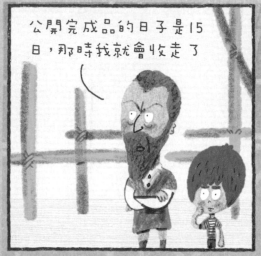

教皇仰著頭看向天花板，身旁的隨從也跟著抬起頭。唯有兩個人——米開朗基羅和一個與我年齡相仿的孩子，並未抬起頭。那孩子的臉蛋如同水煮蛋一般白皙無瑕，他還留著一頭及肩的金髮。

「為什麼不回答？這東西到底什麼時候才要收走？」

教皇又敲了敲鷹架，米開朗基羅不高興地回答：

「公開完成品的日子是 15 日，那時我就會收走了。」

「早一點收也沒關係吧？」

「我很忙。總之，時間到了我自然會收，請不要催我。」

「你叫我不要催你？」

教皇舉起柺杖，胡亂打在米開朗基羅的背上，口中還不停咒

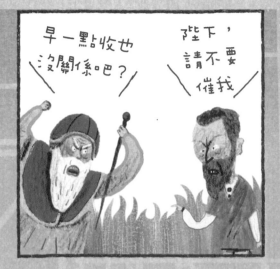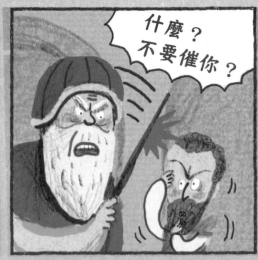

罵著：

「你是叫我閉上嘴看你做事就好嗎？還是要我說：『是的！好的！藝術家大人！』然後在一旁乖乖等著？到底你是教皇，還是我是教皇？」

被打的米開朗基羅蜷縮著身體。眼睜睜看著已經有點年紀的大人挨打，令人有些尷尬。於是，我悄悄溜出門外。不久後，那個長得像水煮蛋的小孩也走了出來。

「第一次看到這個場面，你嚇到了吧？」

水煮蛋問道。雖然他的外表看起來像是個女孩子，但是聲音卻是男孩的嗓音。聽到他這麼說，我不禁抱怨道：

「教皇的脾氣本來就這麼糟嗎？居然在我們面前毆打一個年

紀也不小的成年人，這太過分了吧？」

　　「教皇十分珍惜米開朗基羅，他只是想要早點看到完成的作
品，才會催促他。」

　　「如果真的珍惜他，應該要用說的吧？」

　　「因為教皇的個性有些特別。不過說到個性特別，米開朗基

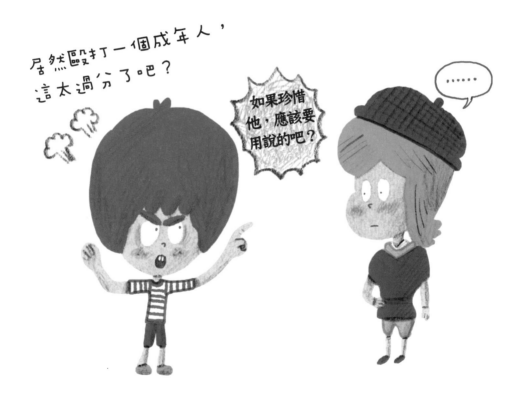

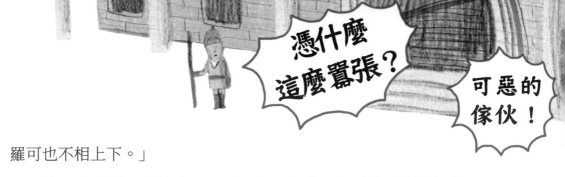

羅可也不相上下。」

　　他說的沒錯。雖然才剛見面不久，但我已經見識到米開朗基羅的壞脾氣、怪個性。無話可說的我只好開始找水煮蛋的碴。

　　「你怎麼直接叫米開朗基羅叔叔的名字？」

　　「我之所以可以直呼他的名字，是因為我的身分比你所想的還要高。我可是統治曼切華地區的貴族之子，我的名字是費德里柯。」

　　「貴族家的小孩了不起啊？」

　　本想這麼說，但想想還是算了，因為這裡和我居住的世界是不同的，這裡應該也有專屬於這個地方的規則吧？

　　「可惡的傢伙！究竟憑什麼這麼囂張？如果你不是藝術家，早就被我趕出去了！」

　　從敞開的大門內，傳來教皇怒氣衝天的聲音。然後，其中一名想要巴結教皇的隨從，突然跑來教皇身邊說：

　　「陛下，請您息怒。藝術家本來就是一群沒有知識的人，滿腦子只有藝術而已。米開朗基羅也是……」

　　教皇停下腳步，轉頭瞪著那個想拍馬屁的人。

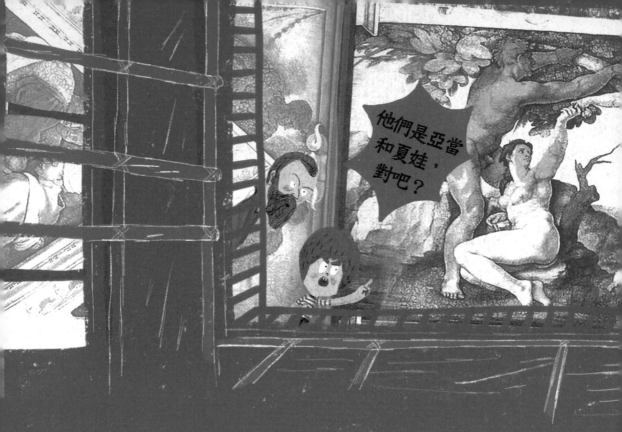

「最無知的人就是你！有眼不識米開朗基羅這樣的藝術家，你才是最愚蠢的人！」

　　教皇用枴杖狠狠地戳了下地板，發出「咚」的聲響，然後才邁開了腳步。費德里柯走到教皇身邊，兩人看起來很親。

　　我重新回到教堂裡。米開朗基羅已經爬上鷹架，我也將腳踏上梯子。儘管爬得越高，越覺得頭暈目眩，但是一到達頂端，恐懼立即煙消雲散，取而代之的是一陣驚奇。雖然教堂的壁畫也很壯觀，但是天花板上的天頂畫更加令人嘆為觀止。畫裡渾身布滿健美肌肉的人物彷彿隨時會從畫中跳出來一樣。

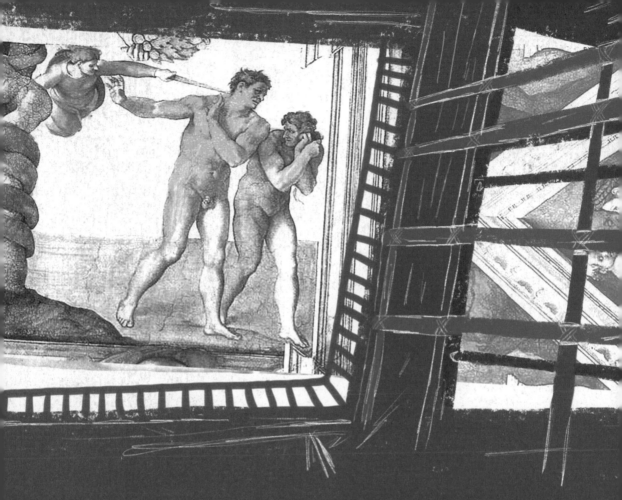

「叔叔，他們是亞當和夏娃，對吧？」

我指著頭頂上的天頂畫，一條長長的蟒蛇牢牢纏住樹幹，而那棵樹的旁邊有一對沒有穿衣服的男女，女人正從惡魔手上接過受詛咒的果實。在另一旁的畫面中，則描繪著男人和女人正被一名手握著刀的天使追殺。那對男女正是因偷吃善惡之果，而被逐出伊甸園的亞當與夏娃。

「看來貓咪學伴這次派了個還不錯的傢伙。」

米開朗基羅叔叔喃喃自語道。大概是在稱讚我「居然知道亞當和夏娃，真是厲害」的意思吧？

「叔叔，請不要收起來。」

「你在說什麼？」

「我的意思是，請您不要把鷹架收起來。如果沒有鷹架，就沒有辦法在天花板上作畫了。貓咪學伴派我來這裡的原因，就是為了阻止您把鷹架收起來。」

「你在說什麼蠢話？就是要把鷹架收起來，才可以完成這幅作品。」

「什麼？」

「必須要讓教皇先滿意我目前的畫，才能繼續完成另一邊的畫作。要是他覺得不滿意，肯定會把我的畫擦掉，改叫其他畫家進行這項工作。」

這是絕對不能發生的事，我必須守護這幅畫，而且得讓另一邊的天花板也填滿米開朗基羅的作品。我想起來了！貓咪學伴曾說過關鍵在教皇手上。看來我必須密切注意的人不是米開朗基羅叔叔，而是教皇！

3. 抱著死去兒子的聖母

「你叫什麼名字？」

「我叫泰悟。」

「真是個好名字。不但叫起來很順口，也很容易記住。」

　　詢問我名字的是米開朗基羅的朋友——法蘭西斯科。法蘭西斯科和米開朗基羅住在一起，並且包辦米開朗基羅生活中的一切大小事務。為了讓米開朗基羅能無後顧之憂地創作，他不僅幫忙準備顏料，甚至連三餐也幫忙打理。傍晚時，法蘭西斯科會算好時間，在米開朗基羅和我差不多要回到家時，跑到巷口迎接我

們，他總是說那是因為晚餐已經準備好了，但是米開朗基羅卻還沒回來，所以他正打算去教堂一趟。

「泰悟要在這裡住幾天，讓他睡在你的房間吧！」

聽了米開朗基羅的話，法蘭西斯科愉快地回答說：

「當然，本來就該這麼做。」

我們三人立刻進到了屋子裡。法蘭西斯科往廚房走去，而米開朗基羅則往最大的房間裡走去。米開朗基羅走到房間裡的

桌子前，並翻開擺在桌上的素描本。素描本裡面全是用紅色線條一筆一筆畫出的素描。米開朗基羅仔細盯著那些素描畫，看了好長一段時間。

隔天早上，法蘭西斯科叫醒了我。窗外依舊一片昏暗，但是屋內已經飄來陣陣食物的香味。

「從今天開始要清除教堂裡的鷹架，肯定會很忙碌。所以我準備了很豐盛的早餐喔！」

「我也要一起去教堂吧？」

「當然囉！如果不去教堂，你想去哪裡？」

吃早餐的時候，米開朗基羅一句話也沒說。每當米開朗基羅拿著叉子陷入沉思時，法蘭西斯科便會輕敲幾下餐桌，讓米開朗基羅繼續用餐。

吃完早餐後，我們走到西斯汀教堂的大門前，今天將一起工作的人也已經在門前等待，我們便和他們一起進入教堂。這裡是宗座宮，米開朗基羅作畫的西斯汀教堂就在宗座宮內。這座教堂只有宗座宮裡的內部人員才能進來。這些全都是法蘭西斯科告訴我的。

人們一開始清除鷹架，整個教堂便陷入一片混亂。移除鷹架的木柱時，會揚起陣陣灰塵，而每當薄木板掉落到地面時，教堂裡就會迴盪震天巨響。法蘭西斯科對我大聲說道：

　　「泰悟，這裡很危險，你還是出去逛逛宗座宮吧！」

　　聽了法蘭西斯科的話後，我獨自離開教堂。正當我走在走廊上的時候，遇到了一張熟面孔。是費德里柯。一看到他，我便想起自己該做的事。為了讓米開朗基羅的天頂畫能夠順利完成，我必須去見教皇一面。所以，在和費德里柯打完招呼後，我馬上對他說：

「費德里柯，我有件事想拜託你……你能帶我去見教皇嗎？不然，告訴我教皇在哪裡。」

「為什麼想見他？」

費德里柯盯著我的臉看。從他的眼神可以看出，他覺得我沒頭沒腦提出的要求很奇怪。

「我擔心教皇會下令停止天頂畫的繪製工作，所以才會提出這個要求。如果教皇真的有這個打算，我想好好說服他。」

「絕對不會發生那種事，因為最期待能看到天頂畫的人就是教皇。」

「就算如此，也不能保證之後會發生什麼事。」

「原來你這麼擔心米開朗基羅。居然還為了不知道會不會發生的事，打算去見那位恐怖的教皇。」

「因為我想要看到叔叔完成作品。天頂畫肯定會成為偉大的作品！」

「你對藝術很感興趣嗎？」

費德里柯的問題讓我不知該如何回答。我對藝術一點興趣也沒有，但是眼前的狀況讓我很難誠實回答。我很擔心天頂畫能不能完成，甚至還要求費德里柯帶我去見教皇，如果這時說自己對藝術一點也不感興趣，費德里柯應該就不會想幫我了。幸好，費德里柯沒有繼續追問下去，並且換了個話題。

「對了！你知道我的名字，但是我還不知道你叫什麼。」

「我叫做泰悟。」

「泰悟，如果你現在有空，要不要跟我去個地方？這附近有個你應該會喜歡的地方。」

費德里柯帶我來到一間房間，裡頭有好幾名畫家正在繪製壁畫。

「拉斐爾叔叔！」

費德里柯大聲呼喊道，畫家們紛紛轉過頭看我們。其中，有個人吸引了我的目光。雪白的臉龐配上及肩的長髮，看起來好像是費德里柯的哥哥。就是那個人迅速舉起手向我們打招呼，並迎面朝我們走來。他大概就是拉斐爾吧？

「費德里柯，你今天帶了朋友來啊？」

拉斐爾看著我，對我微微一笑。

「對呀！他是和米開朗基羅一起工作的泰悟。」

聽到費德里柯的介紹，拉斐爾立刻瞪大雙眼。

「喔！那麼，你也是來自佛羅倫斯嗎？」

「不，我不知道佛羅倫斯在哪裡。」

「這還真是奇怪。米開朗基羅只和佛羅倫斯人一起工作，還是泰悟你施了什麼魔法？不是佛羅倫斯人，居然也能讓他看上。」

拉斐爾的幽默讓我不禁笑出聲。大概是因為他風趣的談吐與親切的態度，才讓費德里柯總「叔叔，叔叔」的叫著，還總在他身旁打轉吧？

「叔叔，聽說佛羅倫斯培養出很多頂尖的藝術家？」

看來費德里柯對佛羅倫斯很感興趣。

「那當然！李奧納多先生也是來自佛羅倫斯。」

「李奧納多先生就是和米開朗基羅展開壁畫對決的那位吧？」

「是那位沒錯，但是壁畫對決最後不了了之。原本是可以將兩人的作品放在同一個地方的機會，真是可惜。」

費德里柯和拉斐爾談了很多我聽不懂的話題，我只能靜靜在一旁聽著。兩人繼續說著。

「叔叔看過李奧納多先生的畫作嗎？」

「當然！先生在畫麗莎夫人的肖像畫時，我就在旁邊。」

麗莎夫人？好耳熟的名字。對了！她就是肖像畫的模特兒。我曾經聽智悟說過，達文西所畫的《蒙娜麗莎》，模特兒就是麗莎夫人。那位名為李奧納多的畫家居然也畫了麗莎夫人的肖像畫，麗莎夫人是這麼有名的人嗎？等等！莫非……我突然插進兩人的對話中。

「是達文西嗎？你們說的李奧納多先生，和達文西是同一個

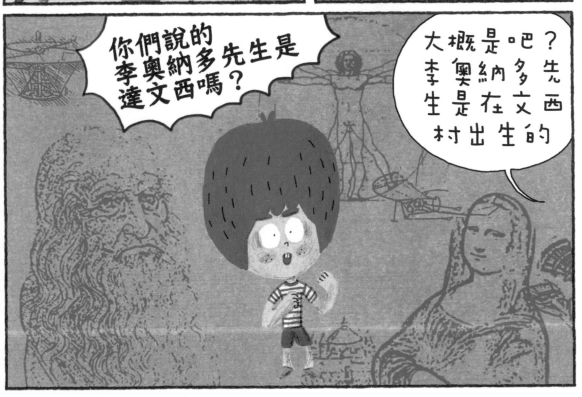

人嗎？」

「大概是吧？李奧納多先生誕生於文西村，所以大家也會叫他『達文西』，意思是『文西村的李奧納多』。」

「啊！李奧納多・達文西。聽說他真的是一位偉大的藝術家。不只擅長繪畫，想像力也很豐富。」

我喋喋不休地說著。這些都是從智悟口中聽來的。當時，我還嚷嚷著「不管啦，我不想聽」，沒想到智悟所說過的那些話，現在居然派上了用場。

「哈哈！不愧是米開朗基羅的弟子。」

拉斐爾誇獎我。

「沒有啦，我只是聽過名字罷了。除了《蒙娜麗莎》之外，達文西先生的其他作品我一無所知。」

「聽過名字已經是很好的開始了。接下來就是要對這個人感興趣，然後再保持這分興趣，多看看這個人的作品，自然就知道要怎麼欣賞藝術作品囉！」

拉斐爾親切地說。就在這個時候，其中一名正在畫壁畫的畫家突然出聲叫喚拉斐爾：

「拉斐爾，過來幫忙調色。」

我們好像佔用忙碌的拉斐爾太多時間。就在我們和拉斐爾道別並離開房間後，費德里柯抓住了我的手臂。

「泰悟，我答應你的請求。」

「請求？這麼說，你能帶我去見教皇嗎？」

「嗯！但是，不是現在。教皇去遠方狩獵了。等他過幾天回來之後，我會幫你製造機會的！」

「謝謝你。真的非常謝謝你！」

「不用這麼快向我道謝。我可不能保證一定有機會見到。」

光是他豪爽地答應我的請求，已經讓我覺得非常放心了。我和費德里柯道別後，便往西斯汀教堂走去。正在走道上來回踱步的法蘭西斯科一看到我，便興高采烈地迎了上來。

「你消失了這麼久，我正在擔心你呢！你去哪裡了？」

「我去參觀正在畫壁畫的房間。」

「做得好！宗座宮裡的藝術作品很多，你可以盡情欣賞。」

「這裡也有米開朗基羅叔叔的作品嗎？」

我想要馬上實踐拉斐爾叔叔所說的「保持興趣，多看看作

品」，因此決定先從熟悉的米開朗基羅開始。

「這座宮裡是沒有，但是這附近的教堂裡倒是有一個。怎麼樣？想去嗎？」

「對！」

「那裡正在施工，你應該很難找到。我跟你一起去吧！」

法蘭西斯科帶我前往廣場上的施工工地。廣場正前方的建築

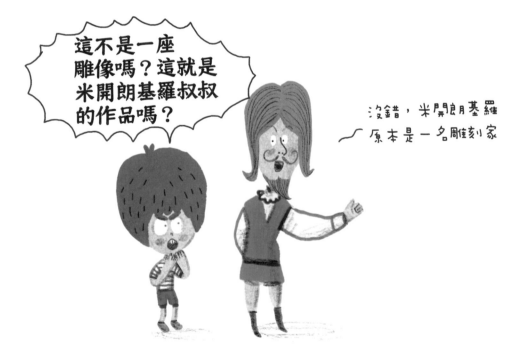

這不是一座雕像嗎？這就是米開朗基羅叔叔的作品嗎？

沒錯，米開朗基羅原本是一名雕刻家

雖然已經粉碎，但是後面的教堂仍完好如初。法蘭西斯科大步走入教堂，然後站在一座雕像前。那是一座一位年輕女子將一名癱軟無力的成年男子抱在膝上的雕像。

「這不是一座雕像嗎？這就是米開朗基羅叔叔的作品嗎？」

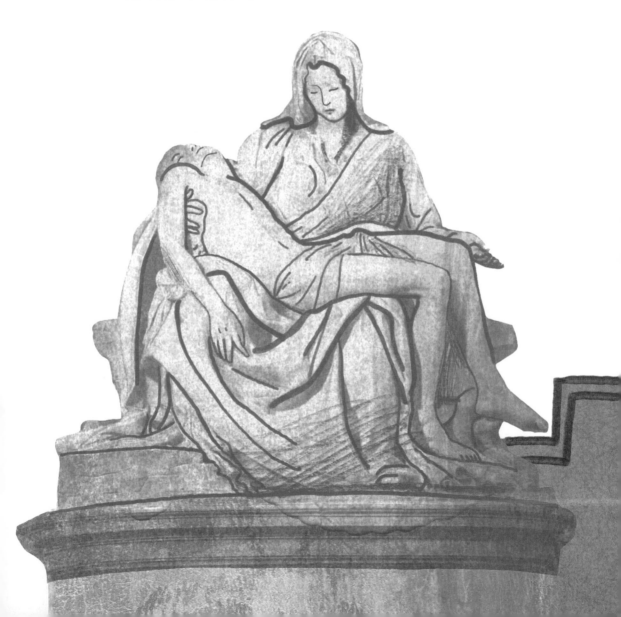

「沒錯，米開朗基羅原本是一名雕刻家。能像揉麵團一樣輕鬆地處理大理石。」

「這座雕像是在描寫什麼呢？」

「這座雕像是《聖殤》。描寫瑪利亞抱著死去耶穌的作品都叫做《聖殤》。」

我仰起頭仔細觀看著《聖殤》，雕像瑪利亞身上有著自然的衣服皺褶、耶穌彷彿正在沉睡的容顏，以及他手、腳上的釘子痕跡都十分生動。不過，有一點很奇怪。瑪利亞是耶穌的母親，但是她的容貌看起來卻比兒子年輕。

「叔叔，我怎麼覺得瑪利亞不像一位母親？她看起來太年輕了。」

「米開朗基羅刻意把她雕成年輕的模樣。因為瑪利亞是神聖的母親，所以米開朗基羅認為她不會老去。這也算是米開朗基羅獨有的表現方法吧？」

我仰望著雕像好長一段時間。擁抱著死去兒子的母親，一股可憐、不幸的感覺讓我的心一點一點沉重了起來，我感到無比悲傷、難過。

4. 拉斐爾的《雅典學院》

「我一定要出席嗎？時間為什麼過得這麼慢？」

終於到了公開作品的日子，米開朗基羅一大早開始就顯得坐立不安。法蘭西斯科從廚房走了出來，並對他說：

「冷靜一點。為什麼這麼焦躁，一點也不像你？」

「有多少人等著我出錯？像是拉斐爾那群畫家，只要被他們抓到任何一點奇怪的地方，他們就一定會說：『雕刻家還跟人畫什麼畫？』像這樣對我大肆嘲笑。」

「不會的。怎麼會有人嘲笑你？別擔心了，快去換件乾淨的

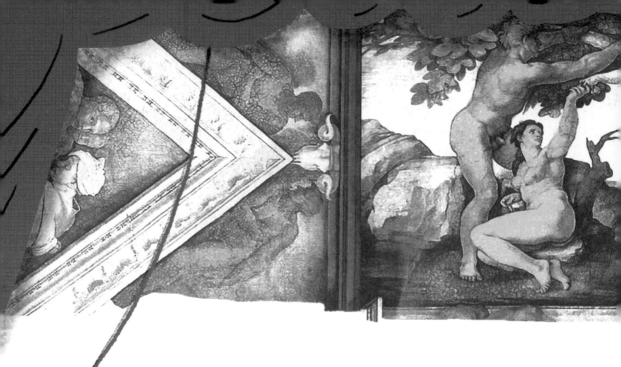

衣服吧！」

　　米開朗基羅在前往西斯汀教堂的路上，依舊不斷低聲嘟嚷著，而法蘭西斯科則在一旁給予安慰。教堂前已擠滿了人，喧鬧不已。法蘭西斯科對米開朗基羅竊竊私語說：

　　「沒想到一下令讓市民都可以觀賞天頂畫，人潮就多到好像整個羅馬城的人都來了。」

　　不久後，教皇也抵達教堂。教堂的門一打開，教皇便率先走了進去，米開朗基羅一行人則跟在後頭。費德里柯和拉斐爾也在其中。

　　「哇，我的天啊！」

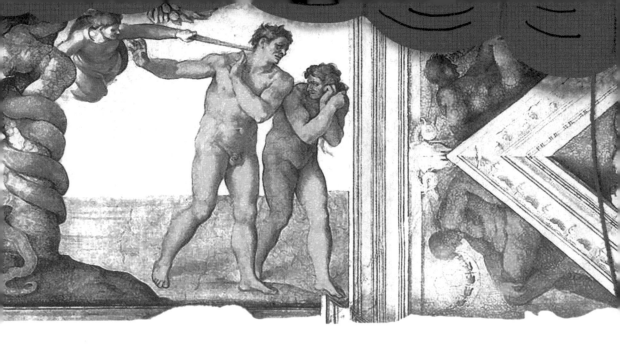

「哇〜！」

讚嘆聲此起彼落響起，我也加入這陣聲浪裡。爬上鷹架觀看亞當與夏娃時，已經覺得很厲害了，沒想到完成後的畫作更加壯觀。充滿肌肉的人物個別做出不同的動作，布滿了天花板。教皇看起來也相當滿意，不停哈哈大笑。

「不愧是米開朗基羅，我要賜給你獎金。真希望能快點看到剩下的畫作，趕緊接著畫吧！」

米開朗基羅單膝跪下，親吻了教皇手上的戒指。人群中傳來微弱的拍手聲。我環顧著教堂中的人們，所有人都面露欣喜。有些人用手指著天頂畫，有些人則看著米開朗基羅，並和身旁的人

交頭接耳。不過，全場只有兩個人臉色不佳，那就是拉斐爾和米開朗基羅。

「有多少人等著我出錯？像是拉斐爾那群畫家。」

米開朗基羅曾經這麼說過。米開朗基羅說的這句話是真的嗎？拉斐爾是因為沒有抓到米開朗基羅的失誤，而感到心情不佳嗎？這種心情我可以體會，每當智悟表現得比我好時，我也會覺得心情不好。但是，我卻想不透為什麼米開朗基羅叔叔也板著一張臉。

「泰悟。」

是費德里柯。費德里柯比了個手勢，要我跟他一起出去。

「泰悟，你今天看起來心情非常好。」

「有嗎？」

「嗯！你這麼喜歡米開朗基羅的畫啊？」

「因為太酷了。」

「你們也覺得很驚豔吧？我也一樣。不愧是米開朗基羅。」

我的背後傳來一陣聲音，是拉斐爾。剛才還露出不高興的表情，轉眼間臉上卻已經露出燦爛的笑容。我向拉斐爾問道：

「這句話是真心的嗎？」

「當然！這是我人生中最佳的經歷之一。」

「但是，你剛剛為什麼看起來臉色不太好？」

「你看到我的表情了？我是因為他的畫作比我想的還要出色，所以暫時愣住罷了。看過他的作品之後，我也下定了決心。我拉斐爾也要開創自己的藝術世界！」

看來拉斐爾是來挑米開朗基羅毛病的這件事，完全是我在胡思亂想。突然對拉斐爾感到有些抱歉。

「啊！你們過幾天，要不要來『簽字廳』一趟？有一幅新的畫作要給你們看。」

「好！」

費德里柯和我齊聲回答。

「那麼，我還有事，先走了。」

拉斐爾離開後沒多久，教皇也走出教堂，而費德里柯也和我分開了。等到人們像潮水般退去後，教堂裡只剩下米開朗基羅獨自一人。

「我怎麼會畫成這樣？」

米開朗基羅雙手抱著頭，陷入深深的痛苦中。明明畫了這麼出色的作品，為什麼是這種反應？該不會叔叔是打算放棄繪畫吧？

　　「叔叔的作品很出色，人們都讚嘆不已呢！」

　　「那些人懂什麼？我可是看得清清楚楚，天頂畫中的人物太多，大小也太小了，整個畫面看起來很複雜。我忘了這是要從下面仰頭欣賞的畫了。」

　　「哎呀，何必為此煩惱呢？繪製剩下的部分時，再更用心一點不就好了？」

　　「不用你說我也會這麼做。人物的大小再放大一些，數量再少一點。」

　　米開朗基羅生氣地說道。儘管如此，他還是很厲害，因為就算沒有人看出來，叔叔也能自己找到需要改善的地方，甚至為此陷入苦惱。這讓我對叔叔產生敬意。

　　隔天開始，西斯汀教堂裡再次傳出吵雜的敲打聲。米開朗基羅又架起了鷹架，而法蘭西斯科則是忙著尋找協助繪畫的人。法蘭西斯科說，天頂畫或壁畫是無法一個人完成的工作。我也曾看

過拉斐爾和許多人一起工作的場面，所以可以理解。

　　米開朗基羅、法蘭西斯科和我在清晨起床前往教堂，並在拖車上堆滿水桶、顏料、畫筆、素描本等用具。米開朗基羅走在最前面，法蘭西斯科拉著拖車，而我則幫忙在最後面推著拖車。

　　「泰悟，想睡的話，要不要坐著拖車過去？」

　　法蘭西斯科回頭問道。不管什麼時候，法蘭西斯科總是很親切，每當我有問題，也會用淺顯易懂的方式說明。繪製天頂畫的方法也是法蘭西斯科告訴我的。那時，我問他為什麼工人大叔們要在天花板上塗抹石灰。

　　「如果在乾燥的牆壁或天花板塗上顏料，顏色很快就會掉啊！但是，如果先在牆面塗上石灰，讓牆面帶有水氣後再上色，顏料就會比較容易被吸收。那是因為在塗上石灰的牆面變得乾燥的同時，顏料也會跟著變乾，畫作就不容易變色或斑駁。這就是所謂的濕壁畫。」

　　想要創作濕壁畫，必

須在石灰牆面乾掉前將顏料塗上，所以動作必須很快，也必須很勤勞地工作才行。正因為如此，米開朗基羅從清晨工作到深夜。甚至到了午餐時間，當其他人都從鷹架上下來用餐時，他卻咬著麵包，在鷹架上繼續為牆面上色。每天工作結束從鷹架上下來時，米開朗基羅叔叔的衣服和頭髮上也總是沾滿顏料和石灰泥。

回到家後，米開朗基羅也是一刻都不肯休息，總是馬上就坐在寬敞的桌子前畫素描。如果覺得累了，便直接倒在床上，衣服沒換、連長靴也不脫。如果米開朗基羅因為太累而無法一大早起床，就可以看到他倒在床上睡得不省人事的樣子。

幸好，繪製天頂畫的工作平安無

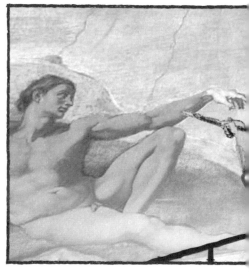

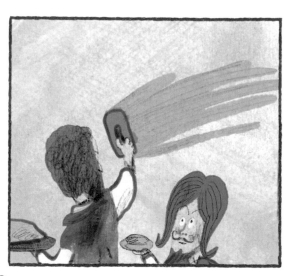

事地進行著。我坐在教堂裡，偶爾會抬頭仰望鷹架打呵欠。然後，有一天，費德里柯突然來西斯汀教堂找我。

「泰悟，你要不要去拉斐爾叔叔畫畫的房間看看？」

「啊！就是他之前邀請我們去的房間？」

「嗯，簽字廳。就是教皇簽署重要文書的房間。」

簽字廳就在先前去過的房間隔壁，距離西斯汀教堂也不

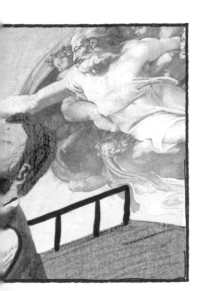

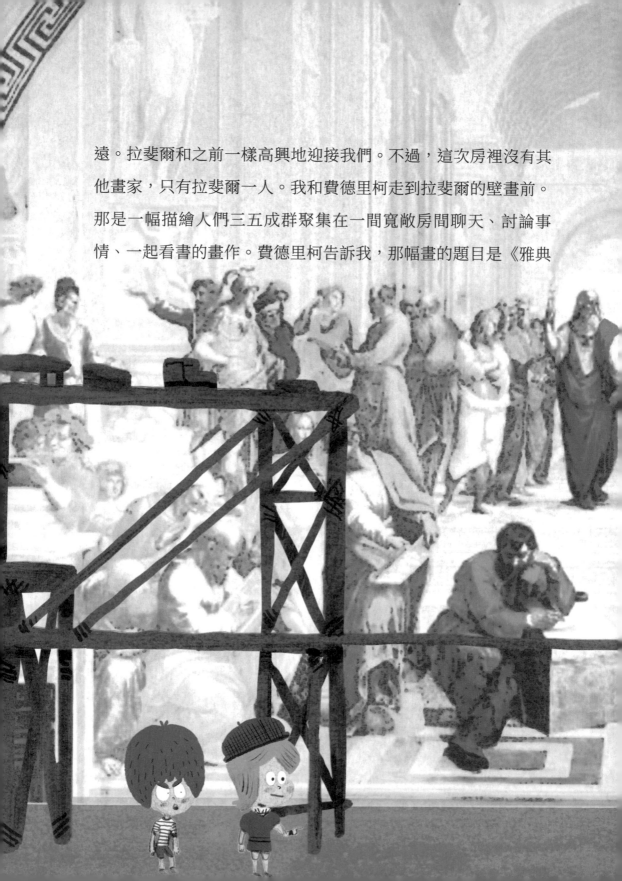

遠。拉斐爾和之前一樣高興地迎接我們。不過，這次房裡沒有其他畫家，只有拉斐爾一人。我和費德里柯走到拉斐爾的壁畫前。那是一幅描繪人們三五成群聚集在一間寬敞房間聊天、討論事情、一起看書的畫作。費德里柯告訴我，那幅畫的題目是《雅典

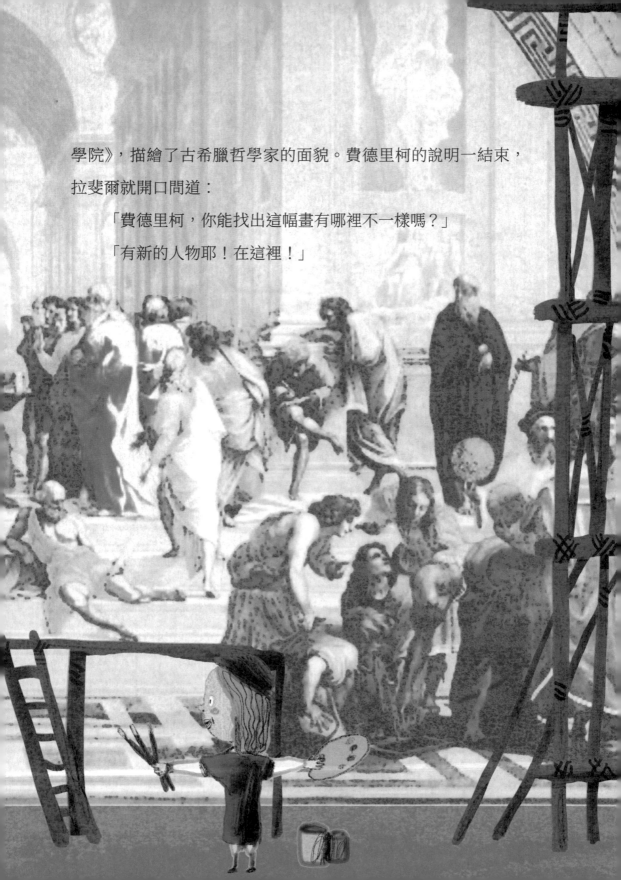

學院》，描繪了古希臘哲學家的面貌。費德里柯的說明一結束，
拉斐爾就開口問道：

「費德里柯，你能找出這幅畫有哪裡不一樣嗎？」

「有新的人物耶！在這裡！」

費德里柯毫不猶豫地指出畫中一位靠著階梯而坐的男子，他的長相和米開朗基羅一模一樣。畫中的角色都各自聚在一起談天說地，只有長得像米開朗基羅的男子獨自蹲坐在一旁，並一直在紙上書寫著什麼。費德里柯向拉斐爾問道：

　　「《雅典學院》不是已經完成了嗎？為什麼還要另外畫上新的人物呢？」

　　「我曾經說過，這幅畫裡的人物，大多是我所認識的人，對吧？」

　　「對！你還說這位是李奧納多先生。」

　　費德里柯指著畫面正中央一位身穿鮮紅色衣服的老爺爺說道。這位李奧納多先生就是達文西。仔細一看，那是曾在智悟的書中看過的面孔。達文西額頭前面沒有頭髮，並且留著長長的鬍子，很容易就能認得出來。

　　「我和米開朗基羅並不熟識，所以一開始才沒有把他畫進去。不過，看到西斯汀教堂天頂畫的那天，我便產生了一定要把他畫進畫裡的想法。因為，他是有資格將身影留在壁畫中的人物。泰悟，怎麼樣？有沒有把你師父孤獨的樣子描繪得很傳

神？」

「有，看起來很像。」

一開始看到米開朗基羅獨自蹲坐在一旁的樣子，感覺不是特別好，但是聽了拉斐爾的說明後，失望的感覺瞬間消失了。我和費德里柯在簽字廳待了一會兒後便離開。接著，我前往西斯汀教堂，和孤獨的米開朗基羅會合。米開朗基羅正在鷹架上忙著畫畫，但法蘭西斯科卻不見蹤影。我爬上了鷹架。

米開朗基羅筆下誕生的一名男子，擺出了斜躺的姿勢。這名男子身上充滿了肌肉，手臂輕架在膝上，手指則看起來很放鬆。這個肌肉發達的男子，我好像也曾經在智悟的書上看過，但是我想不起來他是誰。不過，此刻我卻無法開口問米開朗基羅，因為米開朗基羅正沉浸在繪畫的世界裡。等我回家之後再問智悟吧！看起來天頂畫作業應該不會被中斷，我想我應該可以回家了吧？我走到宗座宮的偏僻角落，把貓咪貼紙放在眼睛上。

「咦？怎麼會這樣？」

貼紙無力地飄落。來這裡時，貼紙緊緊貼在雙眼上，這次卻怎麼貼也貼不上。

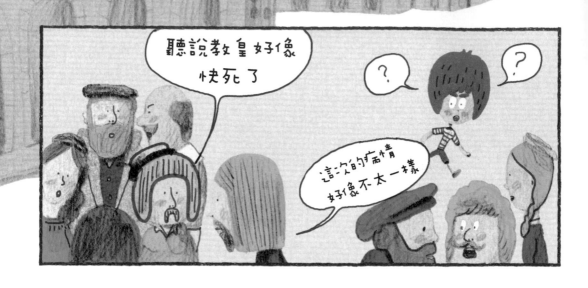

「該不會回不去了吧？不，不會的。一定是時間還沒到。」

　　我一邊擔心一邊走著，突然看到一群人聚在一起竊竊私語。本來想要直接經過，但是他們的對話中提到了我熟悉的人，讓我不自覺豎起耳朵、停下腳步。

　　「聽說教皇好像快死了。教皇全身散發滾燙的熱氣，連身旁的人也認不出來了。」

　　「反正，最後一定會好起來的。之前也聽說他快死了，結果還是康復了。」

　　「這次的病情好像不太一樣。聽說教皇的侍從已經開始搜刮值錢的東西，準備逃跑了。」

　　我並不覺得這件事很嚴重。教皇年紀很大，本來就容易生

病。不過，米開朗基羅和法蘭西斯科的想法好像和我不同⋯⋯

　　「聽說教皇病得很重。人們私下都在說，教皇搞不好很快就會過世。」

　　在和米開朗基羅、法蘭西斯科回家的路上，我平靜地說著在路上聽到的消息。但是，米開朗基羅和法蘭西斯科卻突然停下腳步。米開朗基羅大聲問道：

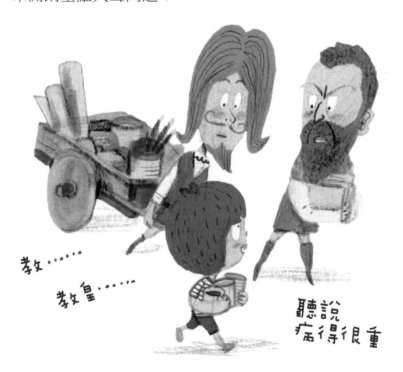

教⋯⋯

教皇⋯⋯

聽說
病得很重

「你說教皇怎麼了？」

「我說，他的病嚴重到快要過世了。」

米開朗基羅與法蘭西斯科互相看著對方，呆呆愣在原地。

5. 貓咪學伴的處方

「泰悟，你不是說有朋友在宗座宮？」

米開朗基羅一回到家，法蘭西斯科便抓著我的手臂問。

「對，他叫費德里柯。」

「你可以幫忙問問你那個朋友，教皇的狀況還好嗎？」

「如果我遇到他的話，一定幫忙問。不過，教皇生病和叔叔們有什麼關係？」

「西斯汀教堂的天頂畫是和這一任教皇簽約後才進行的工作。如果在完成前教皇不幸過世，米開朗基羅的努力就白費了。」

「為什麼？」

「如果是你，願意幫別人支付報酬嗎？下一任教皇肯定不願意支付作畫的費用，因為不是他自己出手推動的事。說不定他還會另外找來自己喜歡的藝術家，重新繪製天頂畫。」

聽了法蘭西斯科的說明，我才發現事情的嚴重性。所以，直到天頂畫完成的那一刻為止，教皇必須健康地活著才行。我又想起貓咪學伴曾說過的話……牠說過關鍵在教皇手中。如果教皇的病不嚴重，貓咪學伴就不會派我來這裡了。這麼說來，難道我必須救教皇一命？

「我要怎麼救教皇？我又不是醫生。嘖，貓咪學伴真壞！至少也幫我準備一下治療的藥吧！」

整晚翻來覆去的我，好不容易才昏昏沉沉地睡去。等我再次睜開雙眼，已經是隔日清晨。我聽見米開朗基羅與法蘭西斯科正低聲交談著……

「還有人跟我一樣不幸嗎？」

米開朗基羅抱怨道。一如既往地，法蘭西斯科安慰他：

「人總是會遇到難關。」

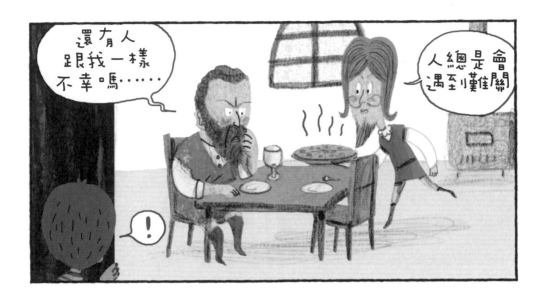

　　「年輕的時候，不顧父親反對學了雕刻。之後，我便在義大利各地流浪，經歷過各種大大小小的事。原以為終於可以放心創作，結果還是遇到這種事。」

　　「泰悟會去打聽教皇的情況，我們先等他的消息吧。不要這麼快就往壞處想。」

　　靜靜等著兩人結束交談後，我走進廚房。我們三人默默無語地吃著飯，然後一如往常地拉著拖車前往宗座宮。米開朗基羅和法蘭西斯科進入西斯汀教堂，我則在宗座宮四處奔走，尋找費德

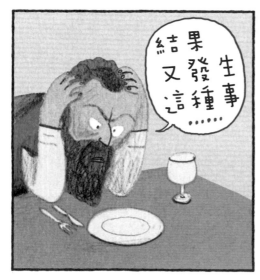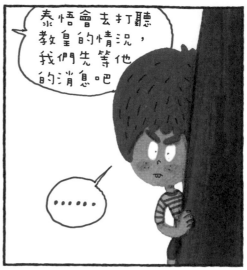

里柯的身影。我先去了拉斐爾作畫的簽字廳,那裡是教皇工作的地方,我直覺簽字廳應該離教皇的房間不遠。

不過,簽字廳的門被上了鎖,附近的幾間房間也一樣。我仔細尋找長廊上的每個角落後,便沿著階梯走上樓。樓上的情況也和樓下沒有什麼差別,就算我想找人打聽,四周連半個人也沒有。

「如果到花園走走,會不會像上次一樣遇到一些正在閒聊的人呢?」

我連忙往階梯走去。

「泰悟，你在這裡做什麼？」

「費德里柯！」

我因為高興不自覺地提高了音調。費德里柯正從樓上走下來，我和費德里柯在階梯中間的平台上相遇。

「教皇的情況怎麼樣？」

「你也聽說了？ 壞消息總是傳得特別快。」

費德里柯的聲音聽起來無精打采，臉色也與平時不同，非常灰暗。看來教皇真的生了重病，搞不好還可能因此過世。

「教皇他哪裡不舒服？」

「從他打獵回來之後就開始發燒，之後病情越來越嚴重，現在只能臥病在床，什麼事都做不了。」

雖然知道症狀，但我卻束手無策，不禁感到非常鬱悶。

「醫院呢？不，醫生怎麼說？」

「醫生當然時時刻刻陪在教皇身邊。但好像就是因為這樣，教皇才更覺得辛苦。」

「這是什麼意思？」

「因為醫生不讓他做任何事。他想要到處走走，順便處理一

些工作或對人大吼大叫，但是現在什麼都做不了，所以覺得非常鬱悶。」

費德里柯的話，讓我突然想到貓咪學伴曾經說過：

「讓教皇可以像平常一樣行動，這樣才能讓米開朗基羅繼續繪製天頂畫。」

就是這個！讓教皇像平常一樣行動，這就是貓咪學伴給的處方。我要把這個處方告訴教皇。

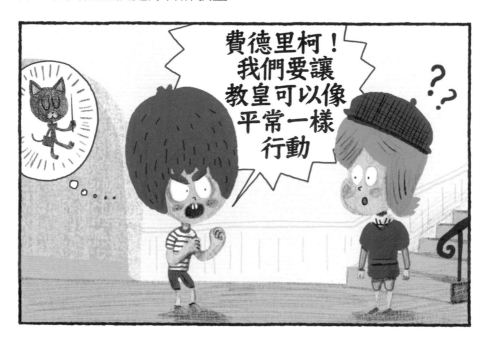

費德里柯！
我們要讓
教皇可以像
平常一樣
行動

「費德里柯！我們要讓教皇可以像平常一樣行動。如果讓他什麼都做不了，搞不好真的會出事。」

「醫生聽了一定會大發雷霆。」

「不能帶我去見教皇一面嗎？」

「醫生不會允許的。最近教皇的房間禁止任何人進出。」

「所以我才會來拜託你。你就幫幫我吧！」

費德里柯緩緩地搖搖頭。

「我一點力量也沒有。上次我說會幫你製造機會，是因為我沒料到會發生這種事。現在情況完全不同了。」

費德里柯好像不會輕易答應我的請求，但是我也不會就這麼放棄。我一定要讓米開朗基羅叔叔完成西斯汀教堂的天頂畫。

「拜託你了，費德里柯。雖然很難跟你解釋清楚，但是請你相信我，人如果不能做自己想做的事，肯定會因為累積太多壓力而病得更嚴重。」

「壓力？」

「如果一件事情沒有照自己的想法發展，那麼不管是身體還是心都會覺得不舒服。那種感覺就是壓力。」

「我好像也染上這名為『壓力』的病。想回家卻回不了，所以覺得很痛苦。如果可以見到母親一面，應該就不會有這種鬱悶的感覺，但是事情總是不盡人意，讓我覺得憂鬱無比。」

費德里柯居然也有這種故事。我默默握住費德里柯的雙手。

「泰悟，我想你說的對。為了教皇的健康……」

「你們聚在這裡做什麼？」

一名男子站在階梯高處瞪著我們。

「竟敢在身為醫生的我面前，大肆談論教皇的健康。怎麼會有這麼可惡的人？」

教皇的醫生惡狠狠地瞪著我。費德里柯急忙挺身而出，想幫我解釋……

「薩穆爾醫生，不是這樣的……」

「費德里柯，你去見教皇一面。」

費德里柯看了看我的臉，然後往樓上走去。原本站在階梯高處的醫生，則走到我所在的階梯平台，逼問我說：

「你是誰？在哪裡工作？」

「我是在西斯汀教堂協助米開朗基羅的泰悟。」

「原來是個微不足道的藝術家。宗座宮可不是小孩可以隨意走動的地方。你那陰險的心思，就算刻意接近費德里柯也無法成功。既然你是在教堂裡工作的人，姑且相信你是聽懂我的話了。不准你在這附近閒晃！」

醫生竟瞧不起我。我心裡很不是滋味。

「薩穆爾醫生！教皇請你和泰悟一起上來見他。」

是費德里柯。醫生皺著臉往樓上走，而費德里柯則向我招了招手，要我趕緊跟上。

一走進教皇的房間，就看見教皇無力地躺在床上，完全不是先前那個動不動就大吼大叫，還朝著米開朗基羅揮舞枴杖的樣子。

「我聽費德里柯說，你有新的處方？」

教皇的聲音非常虛弱，儘管只是說一句短短的話也

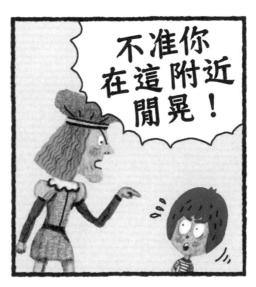

很費力。

　　「沒錯，就是讓教皇陛下做您想做的事。教皇陛下必須做自己想做的事，讓自己的心情放鬆。」

　　「這麼做就能活下去嗎？」

　　「是！」

　　我自信滿滿地回答。因為這是貓咪學伴的處方，肯定沒錯。

　　「薩穆爾，就照這孩子說的做。」

　　教皇對醫生下令道。

　　　「陛下！萬萬不可。您怎麼可以相信這種孩子的話……」

　　　「就因為他是孩子，我才相信他。這幾天侍從們做了什麼事，你也看到了吧？」

　　　「是，陛下。」

「所有人都忙著侵佔值錢的東西並打包行李逃跑，甚至有人祈禱我能趕快去天國。當所有人都背叛我的時候，只有一個人還守在我身邊，就是這孩子——費德里柯。」

教皇向費德里柯伸出了手，又緩緩放下。

「這孩子可是我的人質。為了防止曼切華公爵發起戰爭、攻打我們，我才把他的長子費德里柯帶來這裡。本來這孩子應該要怨恨我的，但他卻還擔心生病的我。所以，我相信他。孩子們是真心的，看看他們的雙眸就知道了。」

儘管很費力，教皇還是把他想說的話全都說了出來。

「陛下，就算是這樣……」

「反正難逃一死，就算只有一天，我也想活得像我自己，用儒略二世的方式好好活一次。」

醫生一句話也說不出來。

「我要為這兩位小朋友舉辦一場宴會，快

去準備！我好想吃水蜜桃，也想吃魚子醬和豬肉、橄欖、葡萄酒，還有……」

教皇把自己想吃的東西一個一個說出來。醫生向教皇低頭行禮後，便走出房間。

「你過來。」

教皇朝著我招了招手。我走近教皇的床邊。

「你為什麼希望我痊癒？」

「我聽說，只有教皇陛下健康，米開朗基羅叔叔才可以順利完成天頂畫。」

「哎呀，狡猾的傢伙。原來你不是擔心我，而是擔心那個從佛羅倫斯來的傢伙呀！」

教皇閉上雙眼，低聲嘟囔著。他口中的「從佛羅倫斯來的傢伙」肯定是指米開朗基羅叔叔。因為我擔心的人就是米開朗基羅叔叔。

「我也很想親眼看看。」

教皇睜開原本閉上的眼，露出微笑。

「從佛羅倫斯來的那傢伙所畫的作品，我也想親眼看看。」

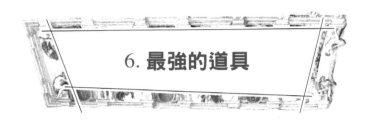

6. 最強的道具

「哦，泰悟！」

盡情享用各種美食後，我回到西斯汀教堂。一回到教堂，法蘭西斯科和米開朗基羅便急忙從鷹架上下來。

「教皇怎麼樣？說他沒辦法下床行動的傳聞不是真的吧？」

法蘭西斯科不停追問著，米開朗基羅也等著我的回答。不用說也看得出來，他們很擔心教皇的身體狀況。現在我必須讓他們放心才行。

「教皇應該馬上就會康復了。看他吃東西時很正常，說話時

也很流暢。」

「你看吧！我之前不是說了？教皇是曾經上過戰場的人，沒有這麼容易就倒下。現在你可以放心，繼續作畫了。」

法蘭西斯科一邊大聲地說，一邊拍著米開朗基羅的背。米開朗基羅的臉上露出鬆了一口氣的表情。

「明天開始，得趕緊加快工作的速度了。要比現在更早出門，然後畫到更晚再回家。」

米開朗基羅一邊爬上鷹架一邊這麼說。法蘭西斯科接著米開朗基羅的話，開玩笑地說道：

「是，是。我知道了。我這就去準備燭火。」

我也決定在一旁幫忙。米開朗基羅叔叔雖然不讓我跟他一起作畫，但是允許我幫忙把顏料倒入水中調色。不過，接下來我連做這件事的時間也沒有，因為教皇時常找我。

自從見過我之後，教皇做了所有想做的事，吃遍了各種想吃的食物，還叫我和費德里柯坐在身旁，聽他說以前的豐功偉業。教皇的健康狀態漸漸好轉，高得嚇人的體溫也一點一點下降，馬上就可以離開床鋪，一個人自由行動了。

某天，教皇在花園裡召見我。教皇和費德里柯站在一座雕像前。那是一座刻著一條巨蟒緊緊纏住三名男子的雕像。從男子們扭曲的面孔，可以感覺到他們的痛苦。

　　「這是《拉奧孔與兒子們》。費德里柯，你應該知道拉奧孔是誰吧？」

　　教皇問道。

　　「是，他是特洛伊的祭司，能代表人們向神靈祈禱。」

　　「沒錯。在特洛伊和希臘發生戰爭時，他發覺木馬是希臘的計謀，請大家不要將木馬帶進城內。支持希臘的眾神為了讓希臘獲勝，便派出海蛇，想殺了拉奧孔與他的兩名兒子。」

　　聽了教皇的說明後再看向雕像，彷彿能聽見拉奧孔和他的兒子們所發出的悲鳴。

　　「呃啊啊！絕對不能收下木馬！這一切都是希臘的陰謀！呃啊啊！」

　　智悟曾經說過，在孟克的《吶喊》中，他彷彿能聽見裡頭人物的吶喊聲。那時，我還不相信。不過，現在我居然能聽見拉奧孔的哀嚎。對雕像背後的故事產生興趣後再仔細觀察，就能看見

不同的樣貌，甚至聽見不一樣的聲音。

　　不過，拉奧孔雕像上有個奇怪的地方──這座雕像缺了右手，我猜應該是碰撞到某個東西後才斷裂。我向教皇詢問原因，教皇這麼回答我：

　　「雕像從葡萄園被挖出來的時候，就已經缺了一隻手臂。」

　　「被挖出來？您是說，這座雕像不是現在的人創作出的，而是以前的人的作品嗎？」

　　費德里柯對我說：

　　「能做出這樣的推理，你還真是聰明。沒錯，這是一座古代的雕像。雖然不能確定是 1700 年前，還是 1600 年前的作品，但可以確定的是它的歷史非常久遠。」

　　1600 年前……這遙遠的時間讓我驚訝得合不攏嘴。

　　「就算有一天人類和國家都成為塵土，藝術還是會永遠流傳下去。」

　　教皇用手輕撫雕像，好像在為雕像擦去灰塵。

這是《拉奧孔與兒子們》

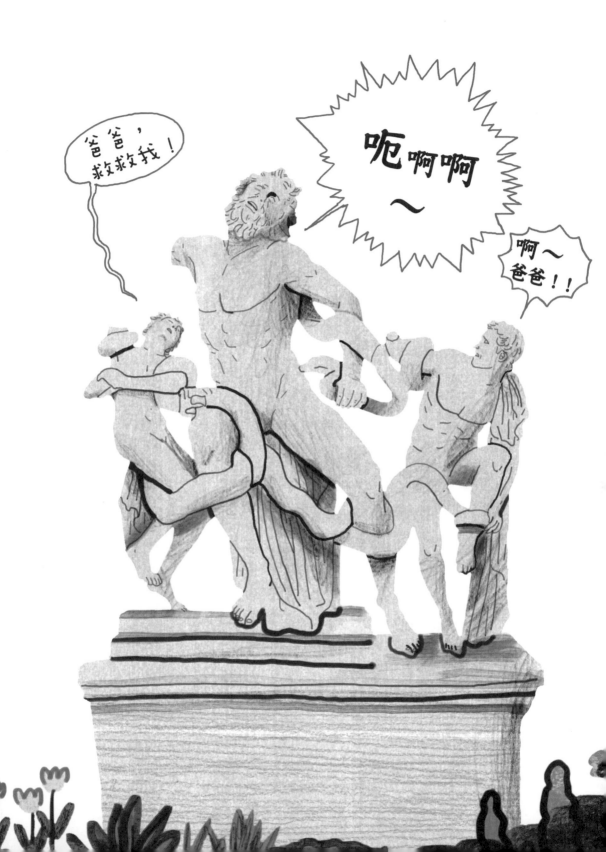

接著，我們來到宗座宮外的建築工地。上次曾和法蘭西斯科來過這裡，米開朗基羅雕刻的雕像也在這裡。

「聖伯多祿大殿正在進行重建。看了設計圖，不知道完工後會有多麼美麗。在我死之前，不知道是否有幸能看到大殿完工。」

「哎呀！」

教皇正說著嚴肅的話題，我卻不識相地發出叫聲。但那是因為我踩到路上的石頭，腳不小心扭了一下。

「沒事吧？」

費德里柯抓住了我的手臂。教皇繼續說著，一邊用柺杖將石頭往外撥。

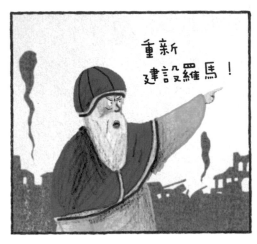

「曾是世界首都的羅馬居然變得這麼老舊荒蕪。平整的道路變得凹凸不平、神殿所在的地方變成菜市場、原本壯麗的宮殿倒塌後，則變成了葡萄田或山羊們的遊樂場。我想要讓衰敗的羅馬再次成為美麗的城市，所以我才會召集藝術家們，委託他們設計建築或創作壁畫、天頂畫。不過看來我接下來要做的事還有很多啊……」

教皇嘆了口氣，接著環顧四周並低聲細語道：

「哼嗯，是天氣還是今天說了很多話的關係？我覺得喉嚨有點刺痛，看來該回宮去了。」

回到宗座宮的教皇走在通往房間的階梯時，好像突然想起了什麼。他停下腳步，接著轉身走下階梯，快速穿過長廊，前往西斯汀教堂。

「米開朗基羅！」

教皇對著鷹架大喊道。米開朗基羅從鷹架上爬了下來，親吻了教皇手上的戒指。

「天頂畫進行得還順利嗎？」

「是，陛下。」

「加快動作。在你的畫完成前，我可沒有離開這個世界的自由啊！我也看得出來泰悟有多擔心你的作品。」

教皇開玩笑地說完這句話，便開始哈哈大笑。米開朗基羅也低下頭，輕輕笑了一下。

「天頂畫結束後，就回去做你最喜歡的雕刻吧！我墳墓前的雕刻裝飾也要拜託你了。」

「請您別擔心，陛下。」

教皇和費德里柯一起離開了教堂。門一關上，米開朗基羅隨即回到鷹架上，而我也跟著爬了上去。

不久前看到的肌肉男畫像已經大功告成。肌肉男將手臂架在膝上，慵懶地斜躺著。一位滿頭灰髮的老爺爺伸出手指和肌肉男垂下的指頭相碰。我想起來了！這是上帝賦予剛誕生的亞當生命的場景。智悟看了書上的畫，老是想用自己的手指碰我的手，我還為此發火過。

我好想念智悟，看來我該回去了。現在，米開朗基羅的繪畫工作應該不會被中斷了吧？

「叔叔。」

米開朗基羅轉頭看著我，先是緊緊閉上雙眼，然後又睜開。

「眼睛有點模糊，看不太清楚。每天盯著天花板看，眼睛都看壞了。而且現在除了眼睛疲勞，邋遢的樣子也跟落水狗一樣可笑，這點我很清楚。」

哎唷，又在自怨自艾了。不過，看著米開朗基羅恢復老樣子，讓我放心許多。

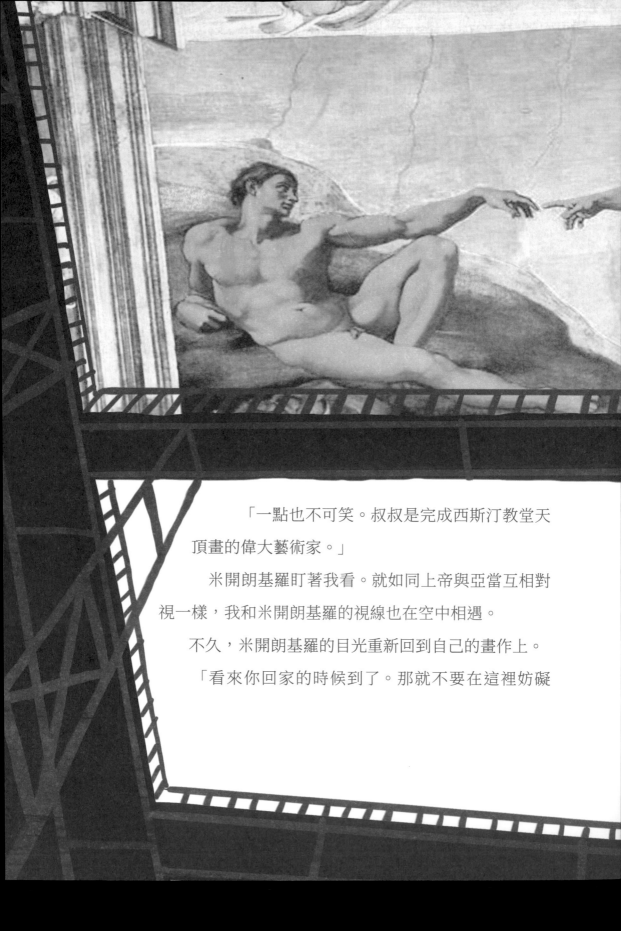

「一點也不可笑。叔叔是完成西斯汀教堂天頂畫的偉大藝術家。」

米開朗基羅盯著我看。就如同上帝與亞當互相對視一樣，我和米開朗基羅的視線也在空中相遇。

不久，米開朗基羅的目光重新回到自己的畫作上。

「看來你回家的時候到了。那就不要在這裡妨礙

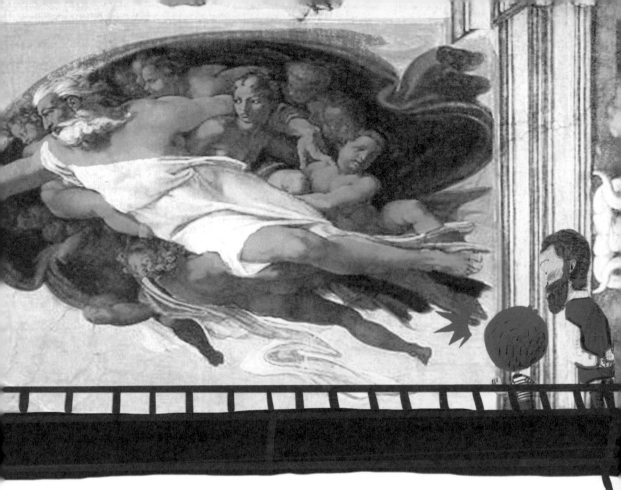

我，趕快離開吧！」

　　果然是米開朗基羅式的生硬道別。

　　「請代我向法蘭西斯科叔叔說聲謝謝。還有費德里柯也是。」

　　米開朗基羅一邊繼續幫牆面上色，一邊點了點頭。

　　我來到宗座宮的花園，把貓咪貼紙放在眼睛上。貼住了！跟

我來到這裡的時候一樣，貼紙緊緊黏在我的眼皮上。啪！啪！啪！往屁股拍了三下後，我又像夾娃娃機裡的娃娃一樣騰空飛起。

我回到了美術館。趴在涼亭地面上的貓咪學伴對我說：

「回來啦？辛苦你了。按照約定，我會讓貓咪大魔法師現身。你先打開手機看看吧！」

貓咪學伴用前腳把原本壓在肚子下的手機推到我面前。

「啊！等一下。我先搜尋一下天頂畫。」

我打開手機螢幕，並搜尋了西斯汀教堂天頂畫。我放大了天頂畫中最明顯的地方，人們的表情和動作栩栩如生，畫面之間的邊框和柱子看起來像是石雕，事實上都是米開朗基羅一筆一筆畫出來的。

我突然想起米開朗基羅叔叔咬著麵包幫天頂畫上色的樣子、熬夜畫素描而穿著鞋子睡倒的模樣、為了看清楚我而不斷揉著眼睛的樣子……他應該改不掉碎碎唸的習慣吧？該不會又被恢復健康的教皇訓斥了吧？

想到米開朗基羅叔叔，我便感到一陣鼻酸，他為了完成天頂

畫，可是費盡千辛萬苦啊！如果教堂裡沒有這幅作品會怎麼樣呢？要是只留下一片灰白的牆面，或是在寬闊的牆面掛上容易沾染灰塵的簾幕，教堂會變成什麼樣貌呢？

「喵！你哥來了。我該走了，是你自己不想要貓咪大魔法師的哦！」

貓咪學伴跳出涼亭後，隨即消失得無影無蹤，我連和牠道別的時間都沒有。接著，就看到智悟匆匆忙忙地朝涼亭走了過來。

「我就知道你在這裡。聽說這附近有很多魔法師，你有抓到什麼稀奇的魔法師嗎？」

「沒有，一個魔法師都沒看到。」

「真的嗎？我看看。」

智悟大吃一驚，連忙拿走我手上的手機。

「咦？這好像是《創世紀》耶？」

「不對！這是米開朗基羅在西斯汀教堂畫的作品。」

「沒錯，這幅作品的名稱就是《創世紀》！」

難得表現出自己知道的東西，但是炸彈的回應讓我感到有點難堪。

「不過，泰悟。你有點奇怪。」

「什麼？」

我生硬地回應智悟。

「沒找到魔法師，你卻沒生氣也沒有不耐煩，反而還在看畫。你真的是姜泰悟嗎？你該不會用了什麼變身道具，假扮成姜泰悟吧？」

「你怎麼知道？我是貓咪大魔法師，喵！觀賞畫作對你來說，有這麼有趣嗎？喵！」

我朝著智悟舉起蜷成貓掌模樣的手，智悟卻撇開我的手。

「你問這是什麼問題？對剛從美術館回來的哥哥，你就不能問點正常的問題嗎？比如，『你欣賞作品的時候，有沒有感動落淚過？』之類的……」

我打斷了智悟的話。

「好啦，好啦！你欣賞作品的時候，有沒有感動落淚過？」

「當然有。你知道掛在我們床頭的畫是什麼嗎？」

「你說那幅夜空的畫？我不知道那幅畫的名字耶！」

「是梵谷的《星夜》。聽說那幅畫是梵谷在精神病院畫的。知道這件事的那天，我因為太心痛而流下了眼淚。」

我也有同感，人在醫院也不忘創作，令人感到心痛。

「你知道我今天看了畢卡索的畫，有什麼感覺嗎？就好像飛上天一樣興奮。」

「為什麼？難道畢卡索畫了鳥嗎？」

「啊？不是這樣啦！因為畢卡索的想像力非常傑出，連我也覺得自由了起來。」

「所以才會這樣嗎？智悟你的背上……長了翅膀。」

我用力按了按智悟的肩膀，和他開了個玩笑。智悟不斷扭著身體，嘴上直呼著「好癢」。如果是平常，我一定會大聲反駁智悟說「你騙人」，不過，從今天開始不管智悟說畫會說話，還是

看了畫後覺得傷心，我都不會再那麼做了。親自經歷過才知道他說的都是真的，所以聽到他說看了畫後，感覺自己好像在空中飛翔，我也沒有一絲懷疑。

「喵！」

正當我要離開涼亭的時候，有一隻貓從我眼前一閃而過。

「貓咪學伴？」

那隻貓的身上有著一條條的斑紋，看來牠不是貓咪學伴。之前一聽到貓叫聲，馬上想到的是貓咪大魔法師，現在首先想到的卻是貓咪學伴。牠是一位比貓咪大魔法師還厲害的魔法師。從貓咪學伴那裡得到的「米開朗基羅」道具，真的超棒的！

貓咪學伴
的特別課程

藝術的世界史

　　人類自很久以前就開始藝術創作，像是繪畫、唱歌、演奏樂器、跳舞、演戲、建築，甚至是寫詩或寫故事等都是藝術活動。藝術在人類的歷史中有什麼意義呢？藝術又是怎麼發展的呢？讓我們從藝術的其中一支——美術，來一探究竟吧！

爸爸，有野牛！

　　西元 1879 年夏天，一名西班牙小女孩瑪麗亞跟著爸爸來到鄉村裡的一座洞窟。瑪麗亞在洞窟中成年人難以進入的低矮地方，發現了一幅奇怪的畫。

　　「咦？是野牛耶！爸爸！這裡有野牛。」

　　瑪麗亞的爸爸是個業餘的考古學家，他在經過長期研究後，對外宣布洞窟內的壁畫是原始時代的傑作。不過，世人的反應卻非常冷淡。

　　「如果是原始時代的壁畫，顏色怎麼可能這麼鮮豔？看看這個顏

色，原始時代不可能出現這種顏
料吧？」

「為了闖出名號，連自己的
女兒也利用，居然編出這種謊言。
真是個騙子。」

瑪麗亞的爸爸受到眾人指指
點點，最後痛苦地離開了人世。
但是，過了很久以後，瑪麗亞所
發現的野牛壁畫被證實是舊石器

阿爾塔米拉洞窟壁畫

時代的產物，因為在附近的洞窟中，也發現了很多類似的壁畫。瑪麗亞
和爸爸探索的洞窟，就是位於西班牙的「阿爾塔米拉」洞窟。

阿爾塔米拉洞窟壁畫被發現後，再經過了 60 餘年，一群好奇心旺
盛的法國男孩在「拉斯科」洞窟中又發現了壁畫。拉斯科洞窟的壁畫比
阿爾塔米拉洞窟的壁畫更加精緻。拉斯科和阿爾塔米拉洞窟的壁畫被證
實是人類最早的美術作品。到了西元 1994 年，法國的「肖維」洞窟被
發現後，又打破了這個紀錄。肖維洞窟中的壁畫被證實是超過 30000 年
以上的作品。近年來，也陸陸續續在西班牙、印尼、德國等地發現年代
久遠的洞窟壁畫和雕刻品。

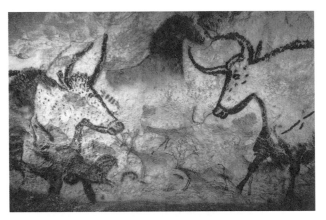

拉斯科洞窟壁畫

洞窟壁畫大多以像是熊、野牛、長毛象、鹿、灰林鴞……等的動物為畫作主題。舊石器時代的人們為什麼要把動物畫在洞窟的石壁上呢？學者推測當時的人們應該是為了祈禱狩獵順利，或是想藉由動物的力量來驅散壞運，所以才在洞穴牆壁上畫了動物。雖然現在的人們對於古人繪畫動物畫像的理由，有各種不同的推測，但是可以確定的是，人類從遠古開始，就用繪畫來表現自己的想法與期望。

狩獵的內巴姆

西元前 1350 年左右，在埃及有一名叫做「內巴姆」的官吏。內巴姆來自富裕的統治階層，死後被葬入了巨大的陵墓裡。在這座陵墓內，畫了內巴姆的家人、庭園，以及他狩獵時的壁畫。其中，狩獵的壁畫描繪了內巴姆在沼澤地區捕捉鳥類時的樣貌。不過，畫中內巴姆的樣子卻

有點奇怪，壁畫中畫的是內巴姆的側臉，但他的眼睛、肩膀與胸膛卻是正面的樣子，除了臉之外，內巴姆的腳也是畫成側面的樣子。

　　雖然我們覺得很奇怪，不過這是埃及人所想到可以表現出人類完整面貌的繪畫方式。人的臉必須面向一側，才可以顯現出高聳的鼻梁、嘴唇和下巴；眼睛得從正面觀察，才能看到完整的形狀；肩膀與胸膛也必須由正面看，才能看出全貌；腿部則需從側面描繪，腳和腳趾才能一起被畫出來。埃及人繪畫人像時，會特別去挑選身體各部位的完整樣貌，原因是因為他們對永生的信仰。埃及人相信人死後，靈魂會暫時離開肉體，等經過審判之後，靈魂才會重新回到自己的身體內。接著，逝去的人將會前往另一個世界，獲得永恆的生命。如果在死後想要獲得永生，身體就必須維持完整。所以，埃及人是為了死後的世界而繪製畫作，因此埃及的美術也被稱為「亡者的藝術」。

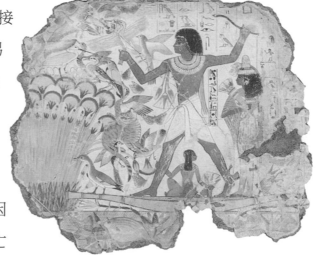

《狩獵的內巴姆》

裸體男子之美

泰悟欣賞《拉奧孔與兒子們》雕像的地方，就是在宗座宮的花園（現梵蒂岡博物館）。教皇儒略二世將許多古代的雕像收集到這裡，其中一個有名的作品便是《觀景殿的阿波羅》。

這座太陽神阿波羅雕像的前身是西元前古希臘人打造的青銅雕像，後來羅馬時代的人用大理石仿造出一個一模一樣的作品。所以，雖然這是座羅馬時代的雕像作品，卻可以藉此看見希臘的藝術元素。

在這座雕像上，可以找到所有希臘人認為的「美的元素」。古希臘的雕刻家研究人的身體在哪種比例下看起來最美，結果發現最完美的比例就是所謂的「九頭身」，意思是頭部與身高的比例是一比八。

另外，希臘人認為人的裸體是世界上最美麗的事物。古代希臘人參加奧運時，為了炫耀自己的身體，甚至會脫個精光參賽。不過，因為希臘

《觀景殿的阿波羅》

是男性掌權的社會，所以只有男生可以全裸，展現人體之美。女人是不可以裸露，也無法獨自在外活動的。希臘出現以女性為主角的雕像，已經是很久以後的事了。

經過中世紀，再次興起的「文藝復興」

「波提且利，為了紀念結婚，我想要訂製一幅畫。」

「以阿芙蘿黛蒂為主題好嗎？阿芙蘿黛蒂是愛與美的女神，這幅畫將成為最適合夫人的禮物。」

西元 1480 年代的某天，佛羅倫斯的豪門——麥第奇家族的成員和當地畫家波提且利進行了上面這段對話。

波提且利就是在這段期間，創作出《維納斯的誕生》這幅作品（阿芙蘿黛蒂就是羅馬神話中的維納斯）。上面這段對話看似平凡，但是其中卻顯現了兩項重要的事實：一是出現了以私人目的訂購藝術品的人，二是出現用古希臘、古羅馬神話中的眾神來當作主題的作品。在早一點的時代，這些可都是完全無法想像的事。

這裡所說的「早一點的時代」，就是指中世紀時代。

在古代強大的羅馬帝國發生動盪後，經歷了約千年的漫長歲月，就

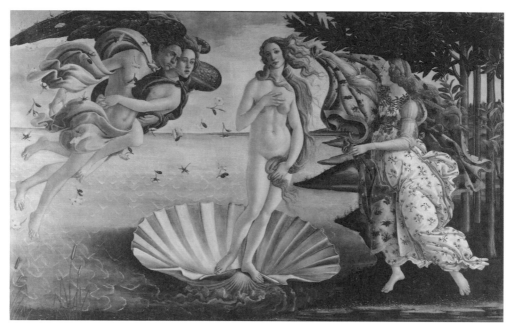

波提且利的作品《維納斯的誕生》

到了中世紀。中世紀時，基督教支配了整個歐洲社會，當時政治、經濟、社會等所有領域，都必須遵守基督教的規範，連藝術領域也是一樣，所以當時的畫作和建築都要按照教會的要求進行創作，創作主題都與基督教信仰有關。因此出現在此時畫作中的人物，表情都非常嚴肅。而使用彩色玻璃拼貼而成的彩繪玻璃也是在這個時期開始盛行。在中世紀時代，人們認為藝術家是誰並不重要，藝術家們通常也是默默無名。

希臘、羅馬時代的雕像被破壞，也是發生在中世紀，因為在中世紀

時，除了基督教的神之外，人們被規定不可以膜拜其他的神像。這也就是為什麼《拉奧孔與兒子們》這座雕像會被埋在葡萄園裡的原因。

但是，進入十五世紀，義大利開始產生變化。

首先，各式各樣的藝術主題出現，在中世紀時不被許可的希臘、羅馬神話，開始成為作品的主題。同時也出現像李奧納多 · 達文西或米開朗基羅一樣，為了畫出人體而對解剖學產生興趣的藝術家。個人的肖像畫也在這個時候大量出現。

如果說中世紀的藝術是以「神」為中心，此時的藝術則以「人」為中心。

「這幅作品雖然是畫，但是看起來好像雕刻品。」

人們看到畫家馬薩喬的畫作，總是會這樣發出稱讚。馬薩喬在他的作品上，使用了可以表現遠近距離的透視法——畫離自己比較近的人、事、物時，會畫得比較大，也會用比較鮮

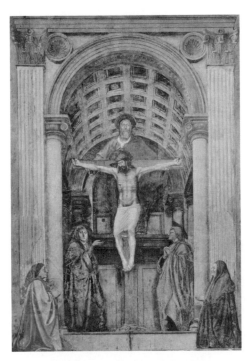

馬薩喬的作品《聖三位一體》

豔的顏色，或將線條畫得很清楚；相反的，畫遠方的人、事、物時，則會畫得比較小、比較模糊，藉此顯現作品的立體感。

另外，人們對於表現出人體之美的《大衛像》裸體雕像，也不吝嗇的給予讚賞。藝術家們為了將雙眼所見到的人類與自然樣貌如實呈現，做了不少努力。

這個時期的文化與中世紀時代的文化、藝術有很大不同，所以這個時期被稱為「文藝復興時期」。文藝復興帶有「重新開始」的意思，在中世紀前的希臘、羅馬時代也盛行以人為中心的文化，到文藝復興時，原本曾消失、以人為中心的藝術才又再次活躍了起來。

文藝復興會在義大利展開，有個很重要的原因。從中世紀開始，義大利沿海的城市開始以地中海為中心發展海上貿易。各地頻繁的貿易往來使這些城市變得很熱鬧，人們的思想也變得比較自由奔放。富裕的人家開始喜歡用藝術品裝飾房子，尤其是住在佛羅倫斯的麥第奇家族，他們以積極贊助藝術家而聞名。米開朗基羅在年少時，也曾在麥第奇家族設立的雕刻學校裡學習。

麥第奇家族對藝術的支持一代接著一代，不斷持續下去。受到這種社會氛圍的幫助，文藝復興在佛羅倫斯綻放出美麗的花朵，接著往義大利其他城市，如羅馬和威尼斯擴散，最後甚至影響了歐洲其他國家。

我們也掛一幅畫吧？

在文藝復興時代，只有貴族或富豪、教會或政府機關會購買藝術品。不過，在十七世紀的荷蘭，一般市民也開始購買畫作。

人們前往藝術家的工作坊訂購畫作，或是在展覽上購買

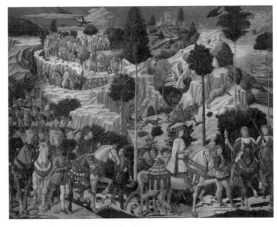

以麥第奇家族為主題的畫作《三王行列》

作品，家家戶戶都掛上了好幾幅畫作。平民百姓成為主要的顧客後，繪畫也出現了改變。考慮到一般人沒有太多的金錢，所以作品的尺寸縮小了許多，創作的內容也變成人們所熟悉的靜物畫或風景畫，而像是描繪在家縫衣的女人、演奏樂器的孩子，或是書寫信件的人等風俗畫也越來越普遍，日常小事也可以成為繪畫創作的主題。

畫家的數量也大量增加，並且有各自擅長的領域。幫畫家分類的方式不是以風景畫、靜物畫、人物畫來區分，而是以擅長冬景、海景、花卉、水果畫等來區分。此後，甚至還出現只畫了早晨餐桌或夜晚餐桌的畫家。

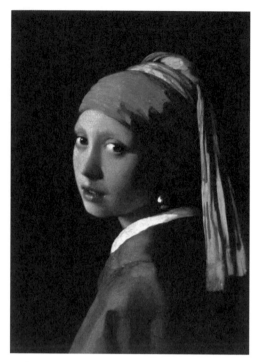

維梅爾的作品《戴珍珠耳環的少女》

　　荷蘭藝術大眾化的原因,與大航海時代有很緊密的關係。在歐洲各國開始發掘新航路並開發新大陸的大航海時代,荷蘭成為與亞洲進行貿易的領先者,開創了一段輝煌的黃金年代。那時,越來越多人的生活開始好轉,因此對藝術產生興趣,不論是在平凡的農家裡,或是在商店的牆上都掛起了畫作。這個時代的荷蘭代表畫家就是《戴珍珠耳環的少女》這幅畫的作者維梅爾。另外,林布蘭也是這個時代的著名畫家。

新興畫家們真是太亂來了！

　　李奧納多 ‧ 達文西出生於義大利，並在義大利創作。不過，目前《蒙娜麗莎》等畫作被收藏在法國。西元 1516 年，法國國王法蘭索瓦一世邀請了在義大利認識的李奧納多 ‧ 達文西來法國玩，李奧納多 ‧ 達文西在前往法國時，也把《蒙娜麗莎》帶了過去。但是他來到法國還沒過幾年，就不幸離開人世了，而他的作品就這樣留在了法國。

　　當時的法國國王常常親自出面，積極網羅義大利的藝術家，藉此彰顯王權。他們常常要求藝術家為自己繪製巨大的肖像畫，或是雕塑雄偉的騎馬像來炫耀。不過，原本王族與貴族專門享有的美術，漸漸往富裕的上流社會或普羅大眾擴散，甚至在巴黎開始舉辦起展覽。展覽一開始是在王族的私宅舉行，不過在西元 1725 年，在羅浮宮「沙龍」也舉行了第一場展覽。所謂的「沙龍」，指的是人們聚在一起喝茶，並談論政治或社會問題的空間。在沙龍舉

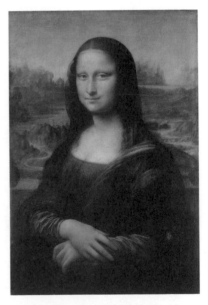

李奧納多 ‧ 達文西的作品
《蒙娜麗莎》

107

辦的展覽，正式名稱叫做「巴黎沙龍展」，巴黎沙龍展被當時的人們認為是一大盛事，所以每當有沙龍展時，展場內總是會被源源不絕的人潮擠得水洩不通。也是在這個時期，美術評論家誕生了。

　　當時畫家們為了打響名號，會把作品提供給沙龍展展示。如果作品在沙龍展上受評審賞識而獲獎，就可以累積到財富與名譽。畫家米勒就是因為在參加沙龍展後成功賣出作品，家裡的經濟狀況才好轉，他也因此能搬到巴黎近郊的農村居住，畫下《拾穗》這幅曠世鉅作。

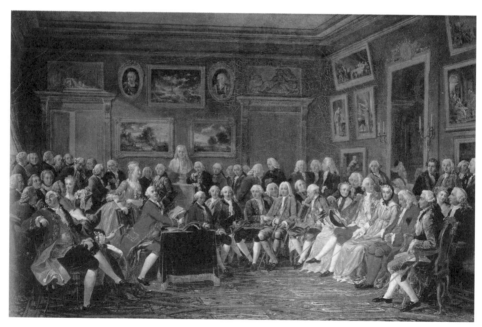

沙龍的樣貌

不過，參加沙龍展並不容易，因為展場內只會掛上評審委員喜歡的作品，畫家們並不是只要提供作品就能參加。而且評審委員們並不會把機會給予喜歡創新的藝術家。

西元 1863 年，在沙龍展中落選的畫家們一起舉辦了另一場展覽。但是，評論家們對這場展覽紛紛留下負面的評價。

「在畫作上塗上厚厚的顏料，還以為是有掉進油漆桶的野猴子在畫布上亂踩呢！」

「新興畫家們真是太亂來了！」

某位評論家批評這群畫家們只畫出看事物時產生的瞬間印象，將他們歸類為「印象派」，並嘲笑他們。這位評論家所批評的那群藝術家們就是莫內、竇加、雷諾瓦等人。相信大家對這幾個名字都不陌生吧？在幾百年後的現在，這些人可個個都是家喻戶曉的畫家。不過，為什麼他們在當時無法受到良好的待遇呢？

如果看過莫內的《印象‧日出》這個作品，便不難猜到理由。在這幅作品中，船的模樣很不明顯，顏料也像隨意塗上的。在當時，人們認為畫作中的線條必須要十分清晰，才是好作品，所以這幅畫在當時算是非常奇怪的作品。另外，如果作品的主題不是歷史或神話，而是描繪風景，這對當時的人來說也會覺得非常陌生。不過，只要稍微站遠一點

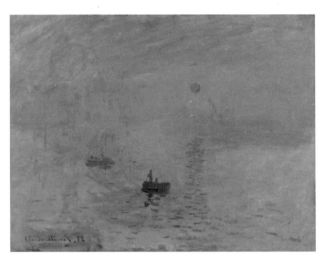

莫內的作品《印象·日出》

觀賞，便可看出這個作品有多壯觀。

日出時港口的朦朧美、被早晨太陽染紅的天際、倒映在水波上的日光等景像，畫家如果沒有經過長時間的觀察，是不可能畫出來的。

所以印象派畫家在創作時，通常不是在室內，而是在室外。在戶外環境，就算是相同的風景，也會因為光線，使眼前景象的色彩產生變化。畫家們為了將這些變化多端的色彩裝進作品中，便在畫作上塗滿了各種顏色的顏料。

印象派的展覽雖然受到強烈的批判，但是隨著時間過去，這些作品漸漸受到人們的認同，也對往後的畫家產生影響。用深色的點取代線條

作畫的新印象派，受印象派的影響最多；被歸類為後印象派的塞尚、高更、梵谷則以強烈的色彩，開創自己特有的藝術世界。

這些後印象派畫家，對往後二十世紀的畫家也產生影響。如喜歡使用強烈色彩讓畫作就好像野獸一樣狂野的野獸派、將物品的各個面向呈現在同一畫面的立體派等。

畢卡索，你到底在畫什麼？

二十世紀的法國巴黎，聚集了來自各國的畫家，像是西班牙的畢卡索、義大利的莫迪里安尼、俄羅斯的夏卡爾等。來自各門各派的藝術家豐富了巴黎的美術界。但是，和當初印象派的遭遇相同，這些新興藝術家的嘗試在一開始也不被認同。後來成為世界知名畫家的畢卡索，在當時也無法避免這種狀況。

西元 1907 年夏天，畢卡索向朋友們展示自己的作品《亞維農的少女》時，負面評價如雪片般飛來。

「畢卡索！這是什麼？這是你隨便亂畫的吧？」

「你是打算一輩子窮困潦倒嗎？就算畫賣不出去，你也開心嗎？」

在朋友們的眼中，畢卡索的作品非常奇怪。畫中女人的身軀各自面

向不同的方向，眼睛、鼻子也歪七扭八的，不知道正在看哪裡，甚至有些女人還有著像面具一樣的臉。面對眾人的批評，畢卡索這樣回答：

「我是畫我所想的，而不是畫我所看見的。」

畢卡索想要把從前後、左右、上下等各個方向看到的事物，都放到同一個畫面中，這種表現方法被稱為立體派或立體主義。

在二十世紀，許多藝術家像畢卡索一樣自由地展現個性，並形成各式各樣的流派。康丁斯基以色彩與點、線條展現抽象美術，而孟克則將悲傷、不安、恐懼等人的內心情感表現在作品中。聞名世界的《吶喊》即是孟克的作品。

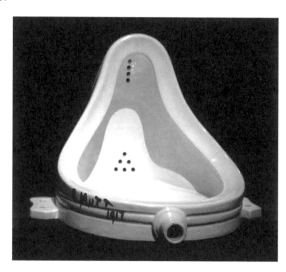

杜象的作品《噴泉》

杜象把在商店裡買到的小便斗倒著放,並將它取名為《噴泉》, 然後以這個作品參加了展覽。杜象驚人的舉動嚇到了展覽的主辦單位,他們因此拒絕了《噴泉》的展出。但是,杜象的《噴泉》對這個世界丟出了一個問題:「如果不是從無到有所創作出來的作品,而是以新的觀點去觀察原有的事物,並給予它們新的意義,這樣的作品也可以稱為藝術嗎?」另外,《噴泉》這個作品也在現代美術中被認為是最令人印象深刻的作品。

　　夏卡爾與達利畫出不存在於現實的想像世界,展現超現實主義的藝術。另一方面,安迪‧沃荷以有名人士或人氣商品作為主題,推出名為「普普藝術」的大眾藝術。

書中的人物，書中的事件
——米開朗基羅所畫的西斯汀教堂天頂畫

熱愛雕刻的米開朗基羅

《米開朗基羅肖像》

「我是雕刻家，不是畫家！」

米開朗基羅在接到繪製西斯汀教堂天頂畫的委託時這麼說。不過，雕刻家米開朗基羅第一次繪製的天頂畫非常出色。很久之後，他還負責建造聖伯多祿大殿的圓頂，因此米開朗基羅在歷史上又多了一個建築家的稱號。

米開朗基羅從小就顯現美術的才能。十三歲時成為知名畫家的助手，並於次年進入雕刻學院就讀。大約在他二十三歲時，米開朗基羅在羅馬雕刻《聖殤》後，便成為家喻戶曉的雕刻家。他在佛羅倫斯製作的《大衛像》也讓他的名號更響亮。

《大衛像》的原型是《聖經》中以一顆石頭對抗巨人歌利亞的少年——大衛。但米開朗基羅並未以少年的形象進行創作，而是將大衛雕

刻成一名威風凜凜的青年。

　　創作《大衛像》的大理石是有人雕刻失敗後丟棄的石材。萬一米開朗基羅在雕刻時出現一絲失誤，別說要完成作品了，連這塊大理石也會變得再也無法使用。但是，米開朗基羅卻完美地雕刻出這座高度超過四公尺的《大衛像》。

　　在完成《大衛像》的那一年，米開朗基羅差點和李奧納多・達文西展開一場繪畫對決。佛羅倫斯政府要求兩人分別負責市政廳兩側的壁畫。兩位藝術家雖然接受了要求，但是壁畫最終沒有完成。米開朗基羅在完成草稿時，因教皇的召見必須前往羅馬；而李奧納多・達文西則因為新發明的顏料無法快速乾燥，導致在畫畫過程中，顏料會不斷往下流，這讓達文西最後也放棄了壁畫的繪製工作。

　　來到羅馬的米開朗基羅接到教皇儒略二世的委託。

　　「幫我製作裝飾陵墓的雕像吧！」

　　米開朗基羅前往礦山，挑選了最高級的大理

《大衛像》

石。不過，雕刻工作卻遲遲無法展開，因為教皇必須支付購買作品的費用，米開朗基羅才能雇用助手並維持開銷，可是當時前往戰場的教皇卻已經沒有心思顧及雕像的製作，教皇只好要米開朗基羅先繪製西斯汀教堂的天頂畫。米開朗基羅這次拒絕了教皇，因為比起繪畫，他更想進行雕刻創作。但最後，米開朗基羅還是接下了西斯汀教堂天頂畫的繪製工作。接下來就像書中所說的，米開朗基羅費盡千辛萬苦後，完成了一幅壯觀的作品。

西斯汀教堂天花板上的《創世紀》

西斯汀教堂是舉辦教皇選舉的場地。教皇選舉是透過投票選出新一任的教皇。教皇逝世後，樞機主教（天主教裡，地位僅次於教皇的神職人員）們就會聚在西斯汀教堂，選出下一任教皇。

教皇要求米開朗基羅在教堂的天花板畫上耶穌的十二門徒。不過，米開朗基羅卻說會以《聖經》中提到的《創世紀》作為主題。

米開朗基羅將圓頂分成好幾個區塊，並且畫上《舊約聖經──創世紀》裡出現的重要事件：神分光暗、神分水陸、創造亞當、創造夏娃、大洪水等情節，都被畫在天頂畫中。每個畫面的邊線和中間的空白處，

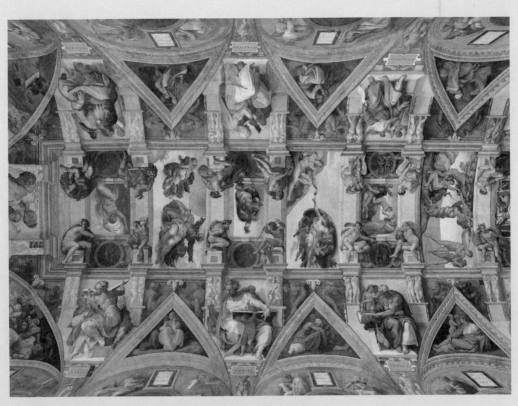

西斯汀教堂天頂畫

也都被畫上各種圖案作裝飾，如耶穌的祖先們、預言將出現救世主的預言家們、拯救猶太民族的英雄等。

米開朗基羅作品中的人物，皆富有肌肉線條並以半裸的形象出現在畫中。米開朗基羅一直很重視人的身體和動感的肌肉。為了知道肌肉是如何動作，他甚至還曾經解剖大體。

教皇在米開朗基羅繪製天頂畫的時候，一直希望可以早日看到成品，所以時常詢問米開朗基羅什麼時候才會完成。甚至每當教皇從戰場回來，第一個跑去的地方就是教堂。

儒略二世又被稱為「戰士教皇」，因為他為了樹立教皇的權威，時常主動發起戰爭並親自上戰場。不過，儒略二世不只熱衷於戰爭，對於藝術也很有興趣。

儒略二世召集許多藝術家前來羅馬，委託他們進行雕刻、繪畫或建築創作，同時也收集了許多歷史悠久的雕像。他想要透過美麗的藝術，提高羅馬這座城市的價值與名聲。託他的福，現代人才可以在現今的梵蒂岡博物館宗座宮內，欣賞到世界級的藝術鉅作，並從中獲得強烈感動。

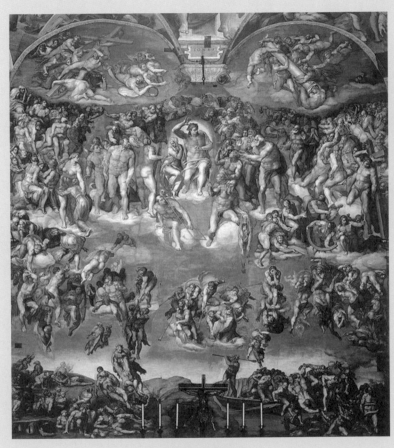

《最後的審判》

 * 本書部分情節與圖像為作者想像與創作，或與史實有些出入。

使思考成長的人文學

1. 以下是泰悟在去「奇怪的人文學教室」前的想法。你可以向泰悟說明
 為什麼我們需要藝術？以及告訴他藝術在我們的生活中有什麼作用
 嗎？

> 藝術無聊又不好玩，就算不懂藝術，也不會怎麼樣～為什麼我們非得要了解無趣的藝術呢？

2. 智悟說，他總可以聽到從孟克的畫作《吶喊》中所傳出的大喊聲。你是不是也曾在欣賞藝術作品或聽音樂時，像智悟一樣有過特別的感覺？請試著回想一下，並寫下來。

3. 泰悟和智悟正在討論藝術家杜象的作品《噴泉》。你同意誰的想法呢？請寫下原因。

米開朗基羅叔叔犧牲了健康進行創作，但是《噴泉》只是隨處都可以見到的小便斗。這不是創作者盡最大努力後做出的作品，所以它不是藝術品。

杜象將倒放的小便斗視為《噴泉》。這個作品富有杜象獨一無二的創意，它當然是一件藝術品。也因為這樣，人們在看到這個作品時，不會稱它為小便斗，而是叫它《噴泉》，不是嗎？

--

--

--

--

--

--

--

4. 泰悟在看過米開朗基羅、拉斐爾的作品和古代雕像後，説出了自己的
想法。在泰悟看到的作品中，哪一個最令你感到印象深刻呢？你也説
説看你的理由和想法是什麼吧！

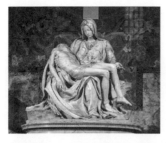
米開朗基羅雕刻的《聖殤》

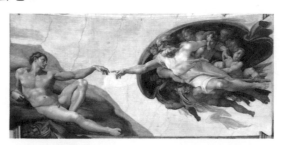
米開朗基羅畫在西斯汀教堂天花板的《創世紀》

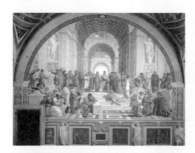
拉斐爾畫在簽字廳的《雅典
學院》

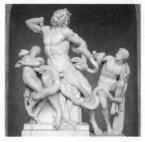
放在宗座宮花園的古代
雕像《拉奧孔與兒子們》
